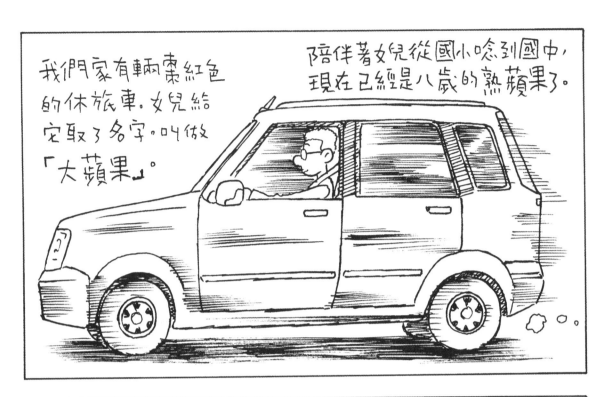

我們家有輛棗紅色的休旅車。女兒給它取了名字。叫做「大蘋果」。

陪伴著女兒從國小唸到國中，現在已經是八歲的熟蘋果了。

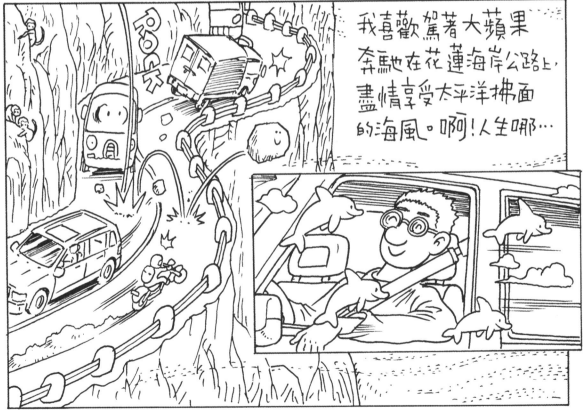

我喜歡駕著大蘋果奔馳在花蓮海岸公路上，盡情享受太平洋拂面的海風。啊！人生哪⋯

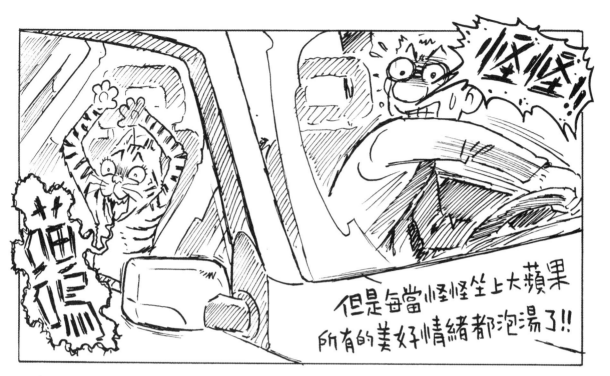

但是每當怪怪坐上大蘋果
所有的美好情緒都泡湯了!!

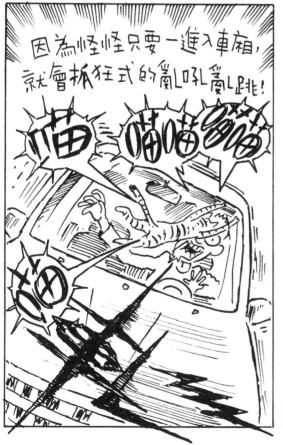

因為怪怪只要一進入車廂,
就會抓狂式的亂吼亂跳!

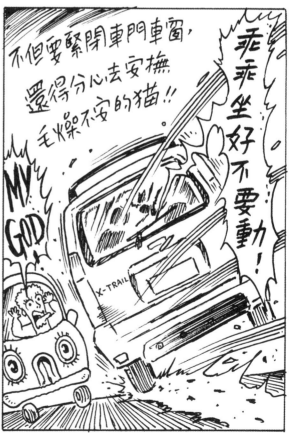

不但要緊閉車門車窗,
還得分心去安撫
毛燥不安的貓!!

乖乖坐好不要動!

根據研究·所有的動物大腦對於"疼痛記憶"是最深刻最難以磨去的。

怪怪的貓腦袋裡就是因為疼痛記憶的作祟,才讓牠害怕生車!

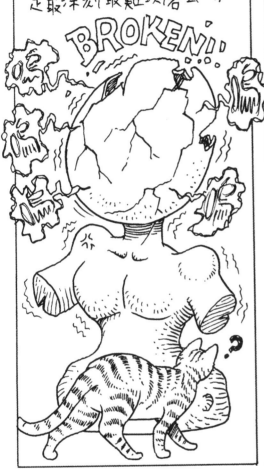

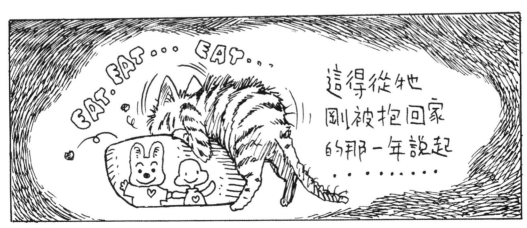

這得從牠剛被抱回家的那一年說起……

瘦小的怪怪
必須先去打一堆
防疫金十……

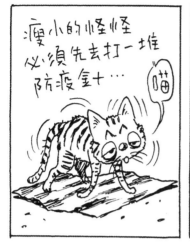

喵

為了不再有更多的
流浪猫,也決定
去給地做
結紮手術。

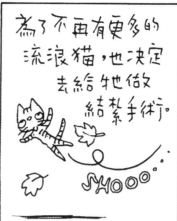

SHOOO

乖巧無知
的猫,被人類
恣意擺佈著
……

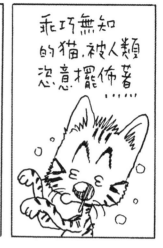

怪怪逐漸感覺到,
只要坐上大蘋果,就有不安的預兆!

喵

親戚的朋友的同事
的鄰居介紹街上的
那家獸醫院……
一進門就有股氣味,
陰氣森森……

請問…

喵

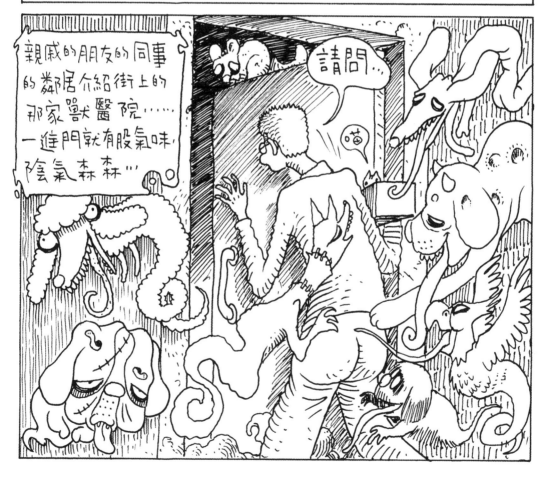

5 ▶

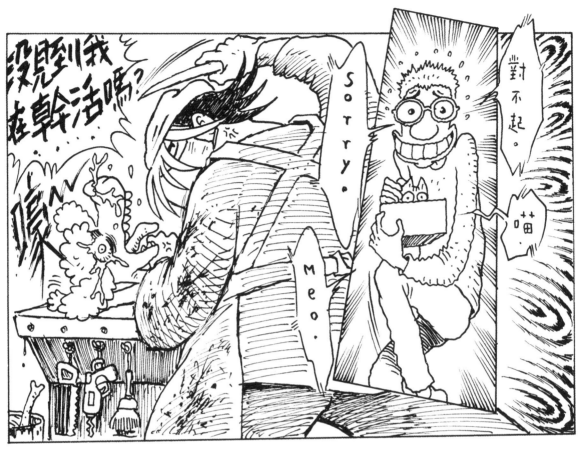

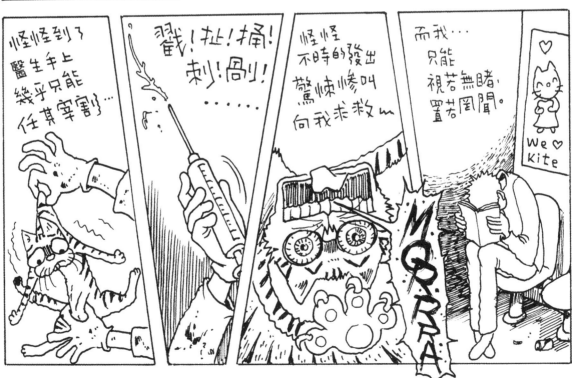

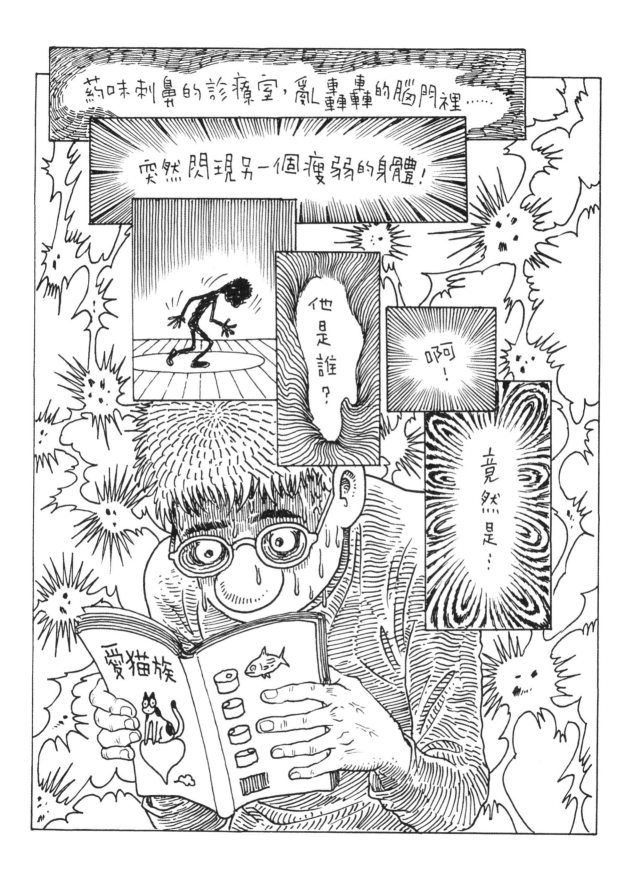

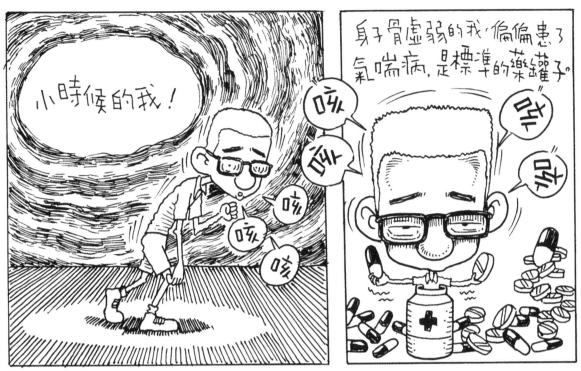

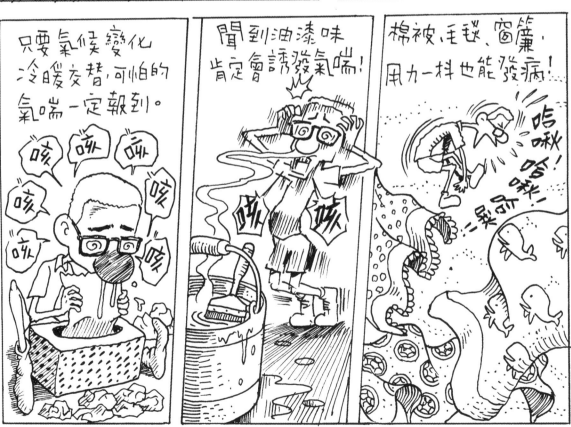

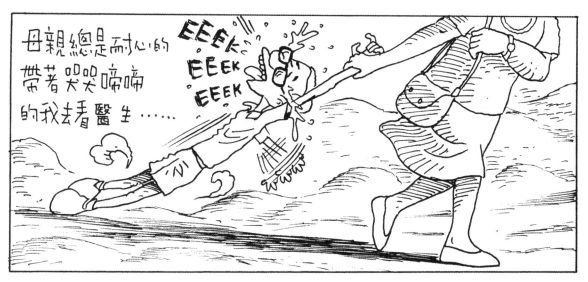

母親總是耐心的帶著哭哭啼啼的我去看醫生……

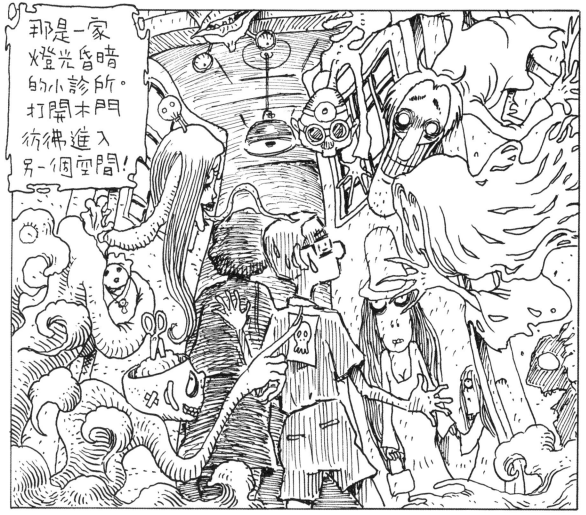

那是一家燈光昏暗的小診所。打開木門彷彿進入另一個空間!

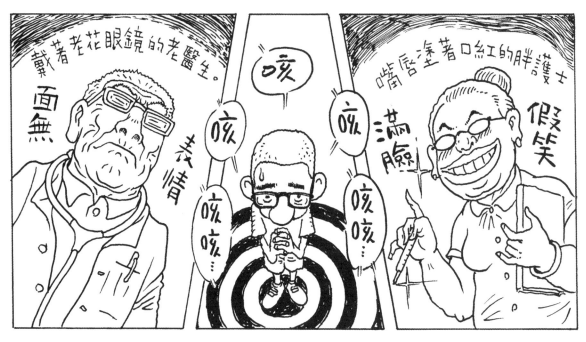

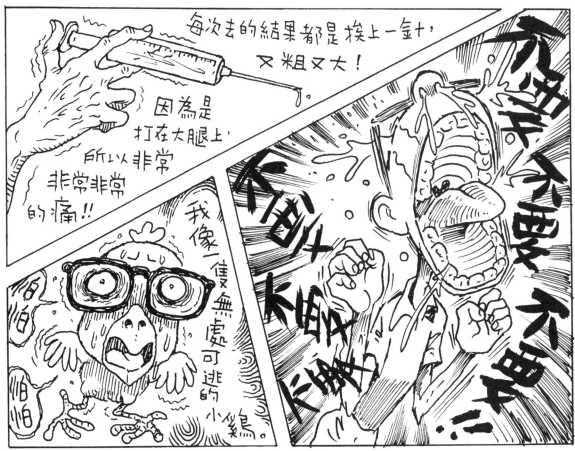

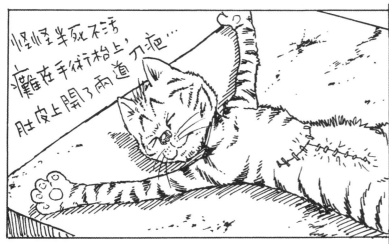

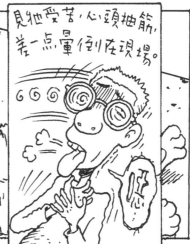

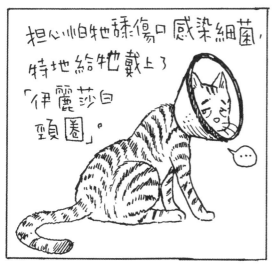

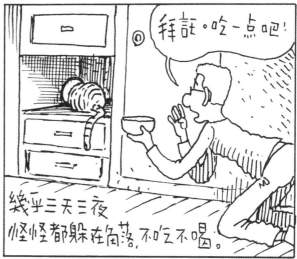

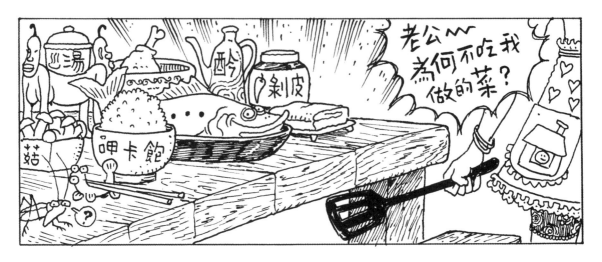

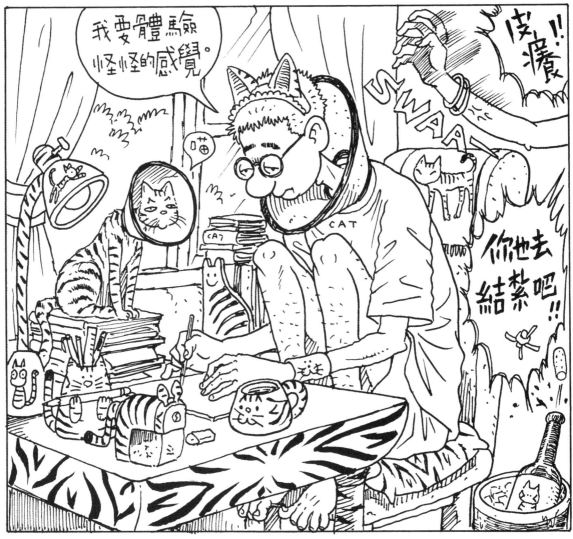

《完》

愛 漫 畫 ， 是 件 浪 漫 的 事 ……

Inspiration

靈 感 碎 碎 念

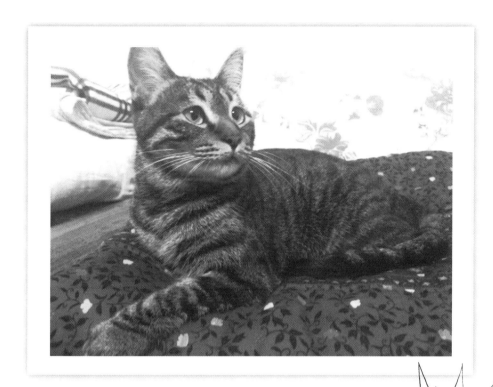

畫 漫 畫 ， 是 一 件 要 命 浪 漫 的 事 ！

親愛的怪怪是否已經知道
主人即將在冬天來臨之前飛到地球的彼端呢？

好囉！看到了吧？
這就是本故事的超級主角"怪怪"的本尊，
是不是很優雅、很有氣質呀？
之後我們仍會陸續登出更多有趣活潑的怪
怪故事歐！期待您的繼續支持。

我猜……
主人若不帶牠去
法國、怪怪會
這樣~

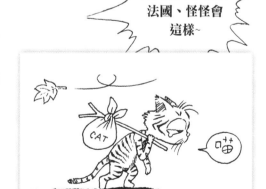

100% Happiness…… 百 分 百 幸 福 原 創 起 飛

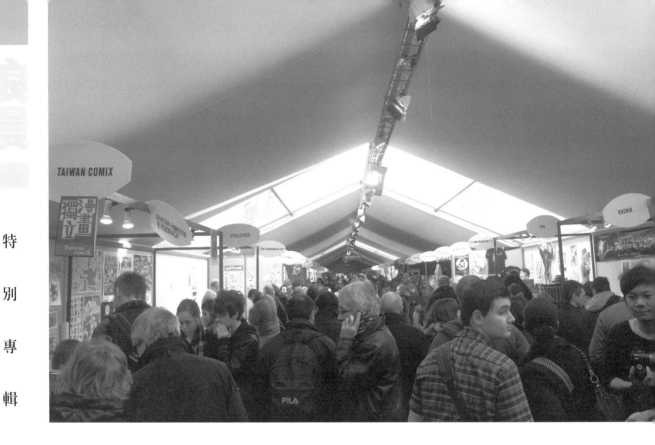

飛越地球～浪漫畫！

文化部補助漫畫家海外駐村計畫全面啟動！

醞釀多年，日前文化部終於公布了
「2015-2016法國安古蘭國際漫畫暨
影像城駐村交流計畫」的消息，由漫
畫大師敖幼祥、以及年輕漫畫家米奇
鰻雙雙獲選，他們將在11月之前飛往
法國安古蘭，進行為期四個月的海外
藝術交流活動。

▲台灣與法國共同甄選出敖幼祥與米奇鰻兩位漫
畫家，將於今年（2015年）11月赴安古蘭國際漫
畫暨影像城駐村創作。

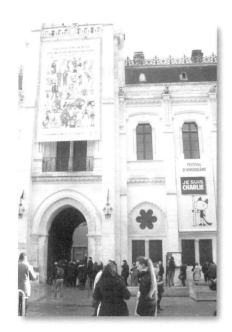

法國安古蘭國際漫畫節是歐洲最大的漫畫展，馳名國際。活動期間從世界各地湧入的人潮，也為當地帶來可觀的觀光財，成功打響了歐洲漫畫之都名號。

　　讓本地漫畫家到國外去駐村創作，真是美事一樁。關於漫畫家駐村，文化部徵選辦法中的計畫目標寫著：為支持台灣漫畫藝術創作，文化部與法國安古蘭國際漫畫暨影像城合作，甄選並資助兩位具創意及藝術性之漫畫家所提之創作計畫，入選的兩位藝術家將赴法國安古蘭國際漫畫暨影像城作者之家駐村創作。以及後續提到：要利用藝術村設備進行圖像創作，研習或與其他駐村藝術家交流相互啟發創意。確實，讓漫畫家到國外駐村以進行藝術創作，在國際上早已行之有年，這遠比每年組團走馬看花般的成效好多了。不過終究所有的計劃、構想，都不可能面面俱到與徹底完美。像是在駐村交流計畫徵選辦法中，關於專業資格這部分寫著：至申請截止日止持續漫畫創作三年以上，且在台灣已經出版2件以上個人漫畫專著或在法國出版1本以上漫畫。這個立意，是出自於要讓優質、實力佳，並且確實是在其崗位上付出心力的作者，出線得到鼓勵，不過相對的也對較資淺、年輕的作者造成入選障礙。另外為期4個月的駐村時間，目的是要使作者有足夠的時間去汲取當地文化的養分，而不是走馬看花式的接受一下短暫的刺激，才能同時有新資訊的廣度與歷史背景的厚度浸淫，好來累積漫畫家創作的能量，四個月的時間絕對是一個必要的考量。

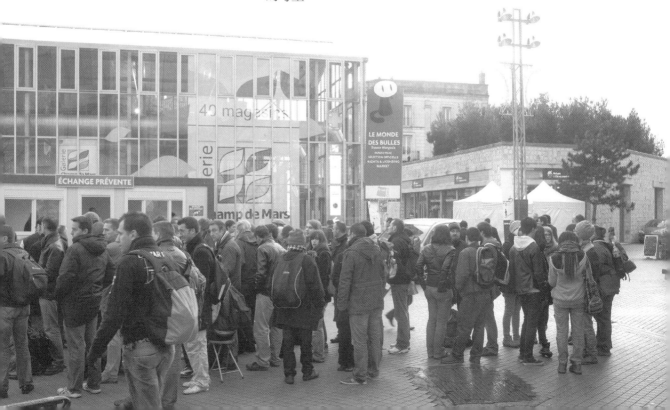

浪漫

特
別
專
輯

製
作
──
浪
漫
編
輯
室

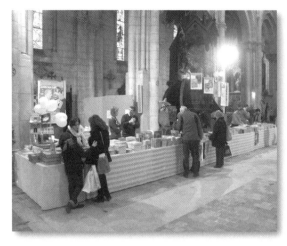

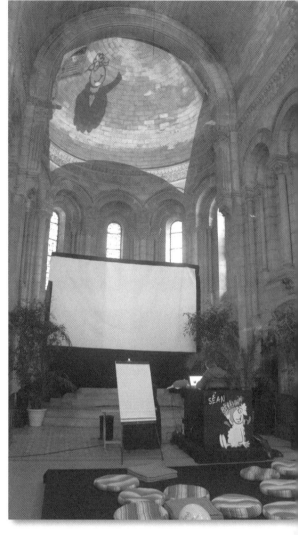

安古蘭是座小城，但走進安古蘭，隨處可見漫畫與當地軟硬體設施的完美融合。圖為安古蘭教堂內的漫畫彩繪一景。

但就現實面來說，這個長度（四個月）的時間，對線上連載的作者幾乎不可能。因為那意味著要拋開正常供稿的週期讓雜誌中斷刊載，出版社同意的可能性微乎其微，漫畫家也會擔心讀者是否會流失。並且以台灣現下的創作環境，常常稿酬是不足因應生活支出的。有些人得一邊工作，一邊再擠時間出來創作，要他們離職或留職停薪，都會是一個不容易的選擇。在此提出這些可能，並不是要批評駐村計畫的不周全，因為就像前述：所有的計劃、構想，都不可能面面俱到與徹底完美。遺珠之憾顯然是在所難免，所以需要有其它更多元的方案，來增加推廣台灣的漫畫作家往外走的可能性。

除了法國，我們也非常期待有其他國家的駐村計畫能實踐。例如德語區的德國與奧地利，或是拉丁語系國家，甚至是更多的英語系國家，都是值得積極開發交流的對象。編輯室提供下面幾點創意發想供主辦單位參考囉！

一、個人海外漫畫節、動漫展設攤贊助

當前漫畫文化，藉由美國好萊塢的電影，以及日本的動畫在全球推波助瀾，舉辦漫畫節或是動漫展都已是十分普及。對於有意去推廣的地區，可設一個重點國家贊助公告，讓有意願的創作者提出申請，再透過篩選，讓適合的申請人，獲得一定百分比金額贊助（例如機票的60%或70%）。如此既減輕了漫畫作者的個人負擔，國家方面卻不需要太過龐大的金額支出，也能擴充更多參與人數。

100% Happiness...... 百 分 百 幸 福 原 創 起 飛

二、舉辦國際交流漫畫營

與駐村類似，但時間縮短，人員名額增加，再找尋到合宜的國家與合作單位，邀請雙方漫畫家在兩邊當地的藝術村舉辦漫畫營活動，一方面彼此觀摩，一方面辦展，並讓一般民眾得以參與，使交流的層面更廣闊。

三、設立國際漫畫文化訊息中心

資訊基本上是最珍貴的資源。世界漫畫的走向與發展，我們一直是所知有限的。這是因為缺乏專有的研究單位（不管是民間或國家），來提供業界可運用的情報，使得長久以來都只能透過美日兩國的二手資訊來看待漫畫世界，我們的目光與思考難免會陷入與他們同樣的模式，但國情、區域、環境都不同，可供借鏡之處便不易周全。所以設立國際漫畫文化訊息中心，來了解全球漫畫產業的脈動，如此一來要與任何國家進行漫畫文化的交流，與推廣台灣的漫畫作品都將更顯容易。

四、公設翻譯代理人

精通多國語言的漫畫作者十分少見，有時一些國外的活動（展覽或比賽），可能只是由於不清楚異國文字的意涵，使得本地作者錯失了一個個可能揚威海外的機會，這是何等可惜。所以透過公設翻譯代理人的協助，只要提出申請便可了解國外的相關資訊，相信對有心想走出去開拓視野，以及展現台灣漫畫實力的創作者，會是一大助力。

恭喜敖幼祥、米奇鰻，獻上我們所有的祝福！加油加油！

▲台灣自2012年到2015年，連續四年參加法國安古蘭國際漫畫節，不僅拓展台灣漫畫在歐洲的能見度，台灣館也成為每年歐洲漫迷期待的展館活動之一。
▼安古蘭國際漫畫節舉辦的座談會活動座無虛席。

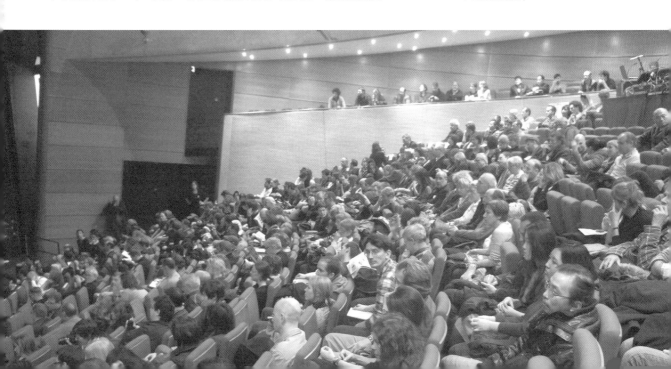

浪漫 STORY 8

革命女孩

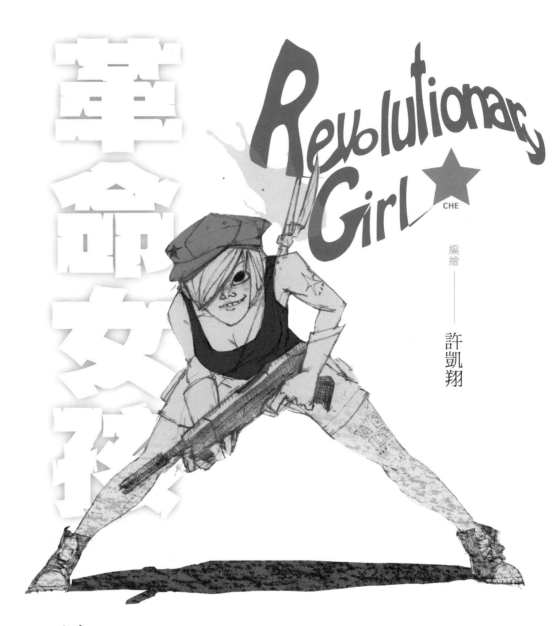

Revolutionary Girl ★
CHE

編繪——
許凱翔

責任編輯——
圍巾小新

這次登上浪漫、是作者阿翔初次在商業誌上發表作品。

他說：「雖然曾在TX上發表過一篇短篇，但這次感覺又更熱血了。」

這篇作品是在學校圖書室的角落裡誕生，是阿翔同時被〔工作〕、〔課業〕、〔趕稿〕三巨獸強烈壓迫下所孕育出的作品，我想故事主人翁的性格就是如此誕生的吧！

像是尤卡尼教授不小心加入了化學物X，飛天小女警就這麼誕生了，於是〔革命女孩〕（Revolutionary Girl）就這麼誕生了。

（阿翔：感謝元元、行行、孟孟的支持！繼續當個趕死隊！）

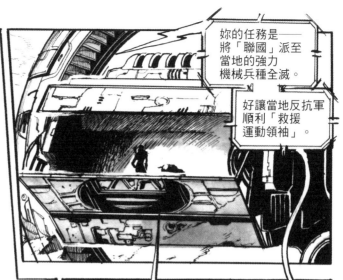

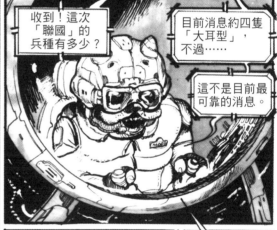

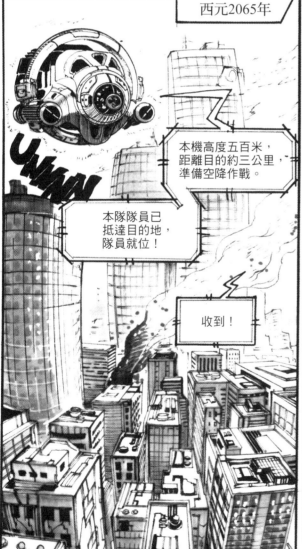

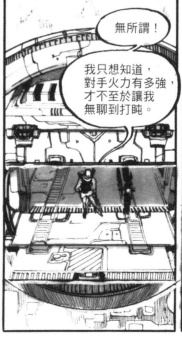

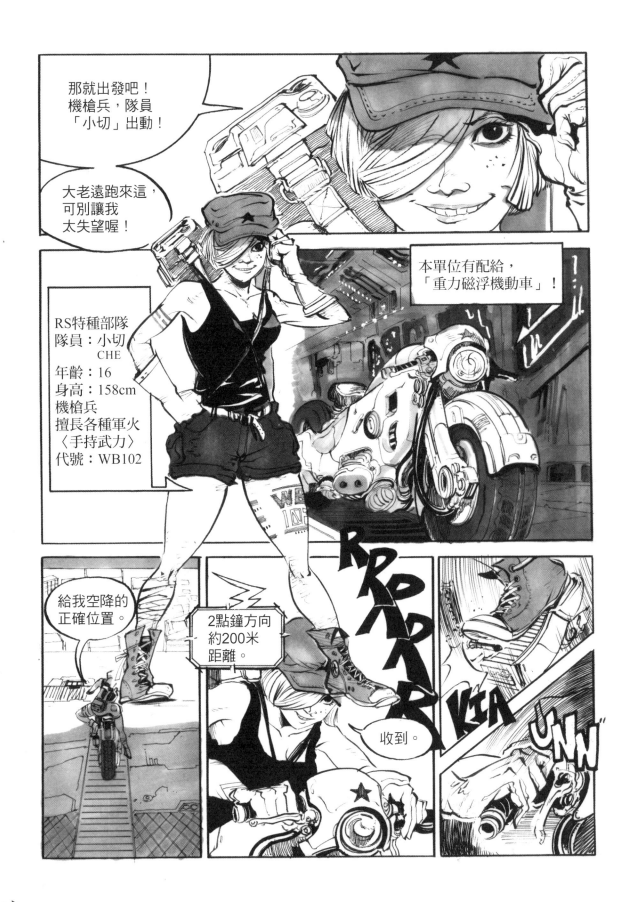

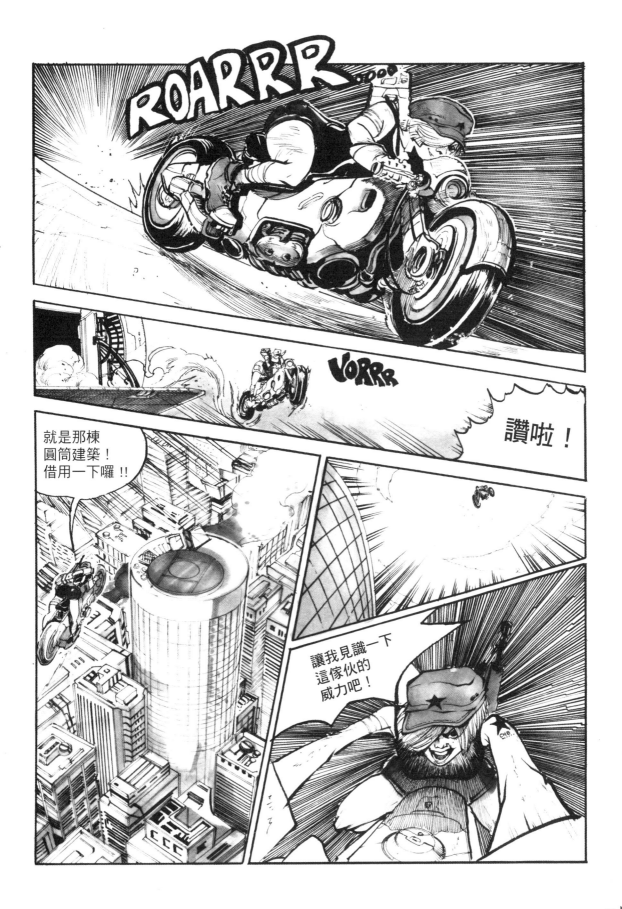

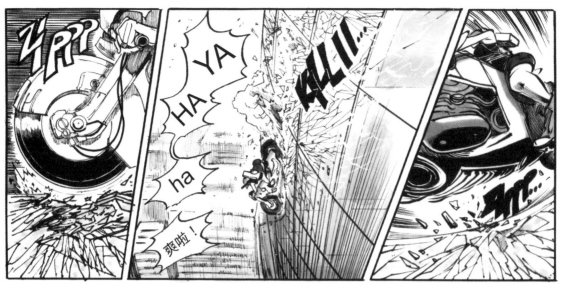

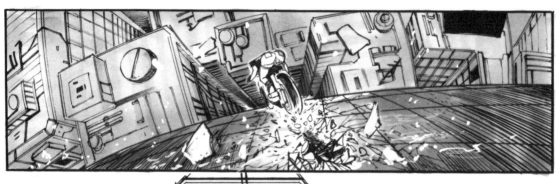

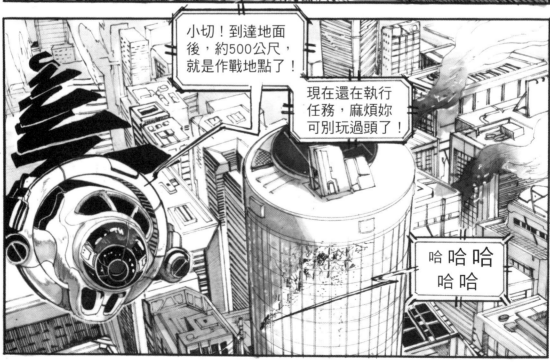

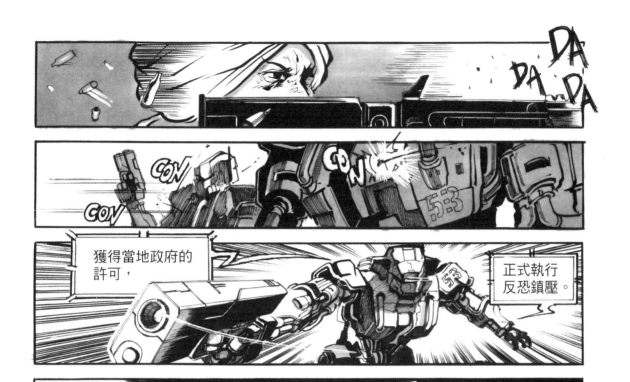

DA DA DA

CON CON CON

獲得當地政府的許可，

正式執行反恐鎮壓。

BLAM

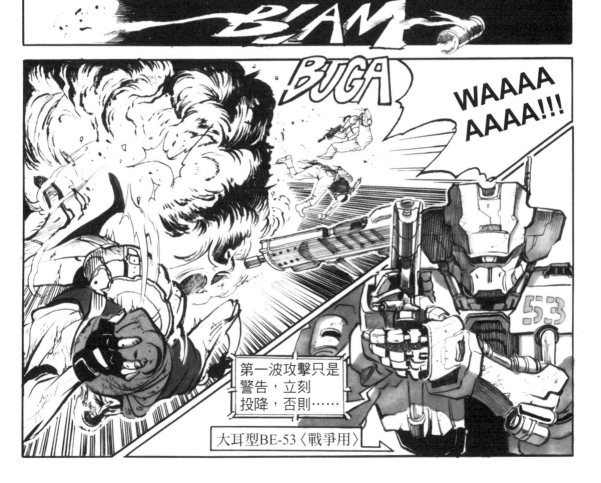

BUGA

WAAAAAAAA!!!

第一波攻擊只是警告，立刻投降，否則……

大耳型BE-53〈戰爭用〉

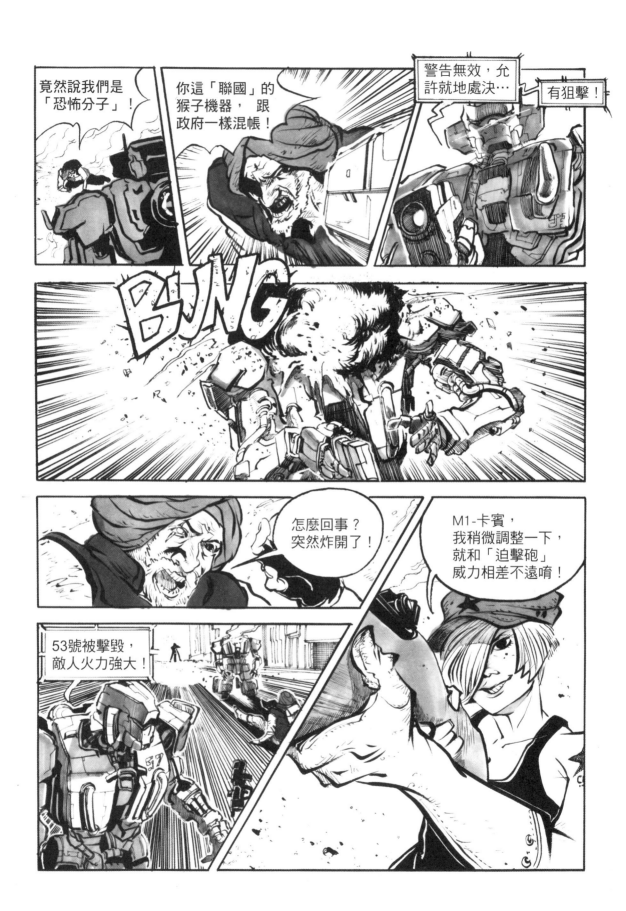

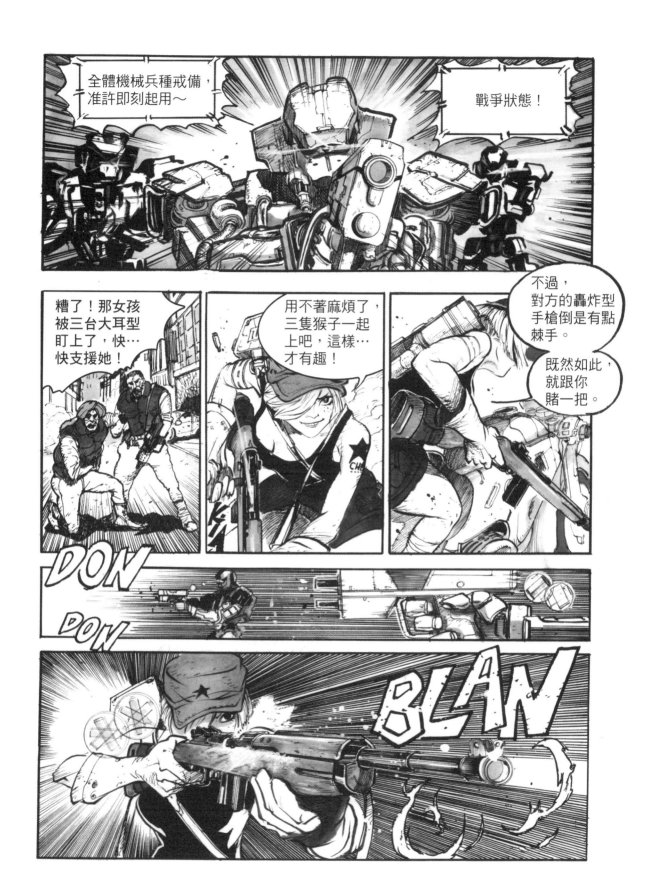

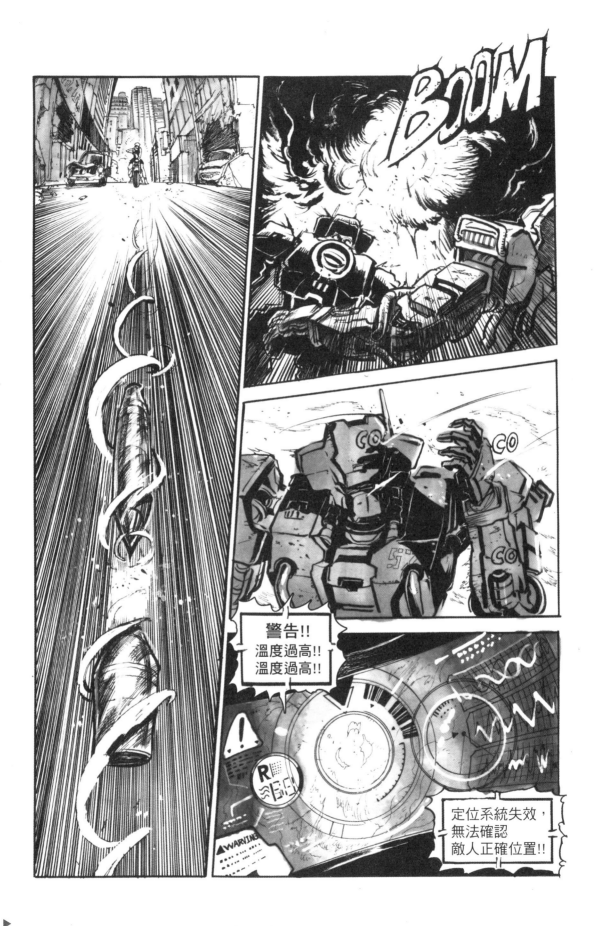

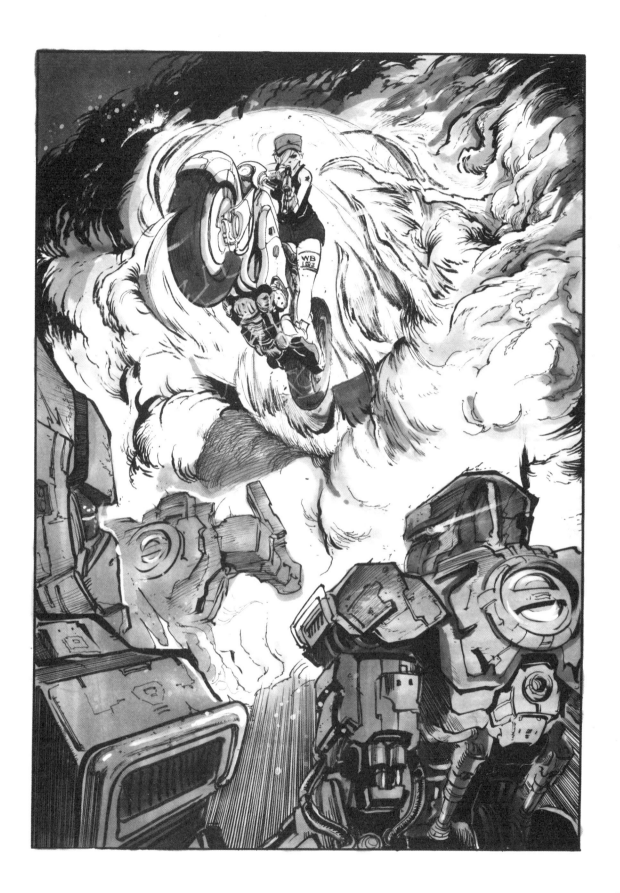

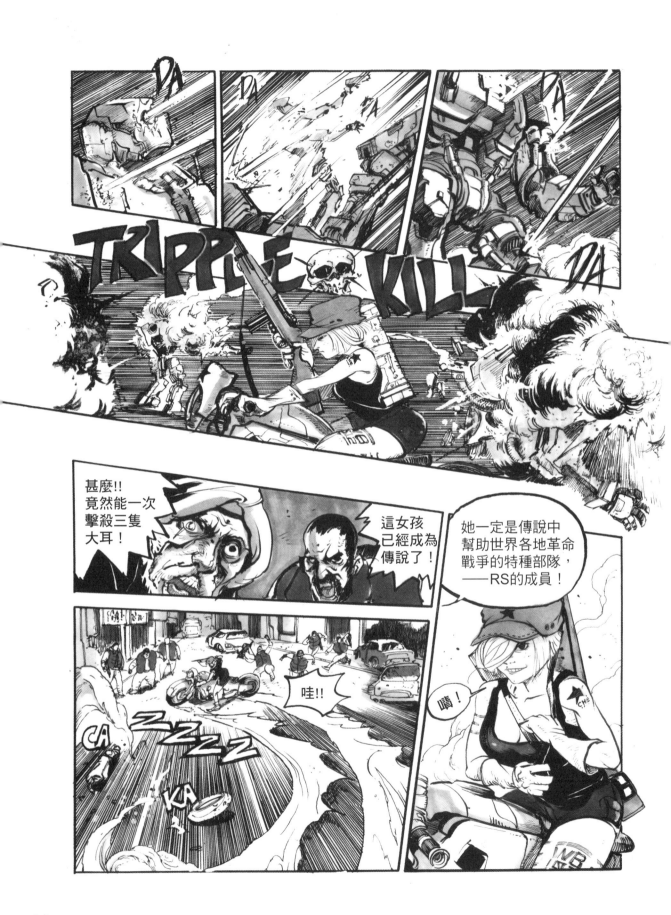

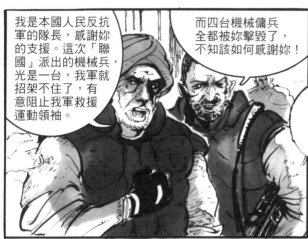

我是本國人民反抗軍的隊長，感謝妳的支援。這次「聯國」派出的機械兵，光是一台，我軍就招架不住了，有意阻止我軍救援運動領袖。

而四台機械傭兵全都被妳擊毀了，不知該如何感謝妳！

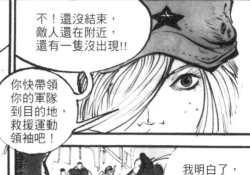

不！還沒結束，敵人還在附近，還有一隻沒出現!!

你快帶領你的軍隊到目的地，救援運動領袖吧！

我明白了，但是妳說…還有敵人!?

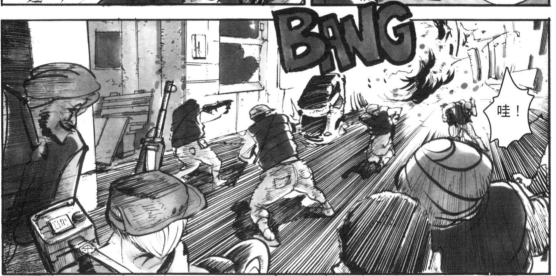

BANG

哇！

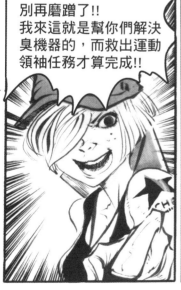

別再磨蹭了!!
我來這就是幫你們解決臭機器的，而救出運動領袖任務才算完成!!

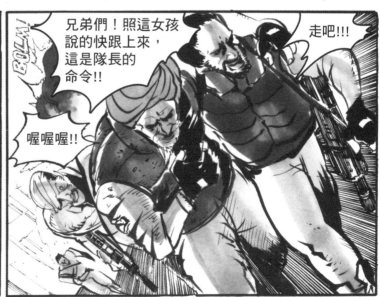

兄弟們！照這女孩說的快跟上來，這是隊長的命令!!

走吧!!!

喔喔喔!!

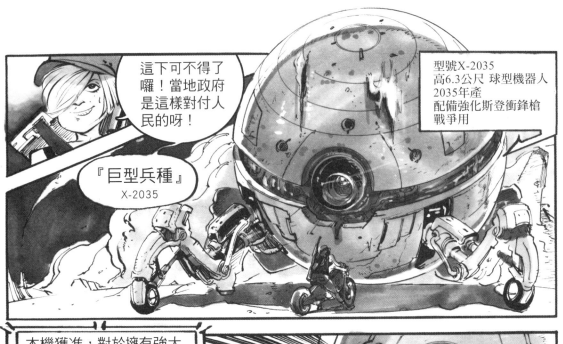

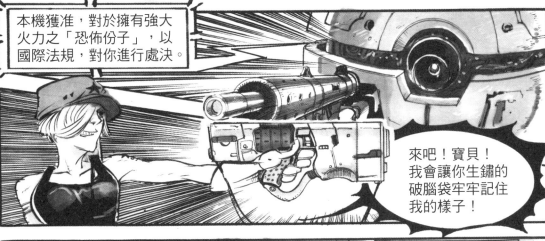

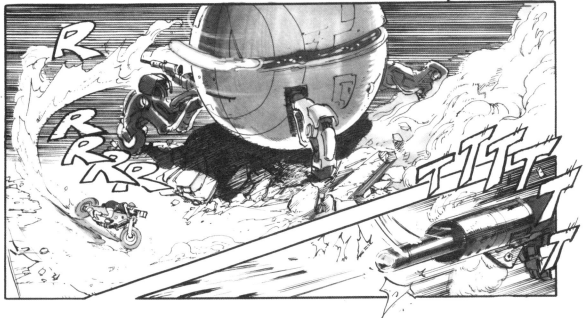

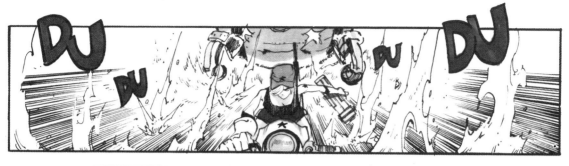

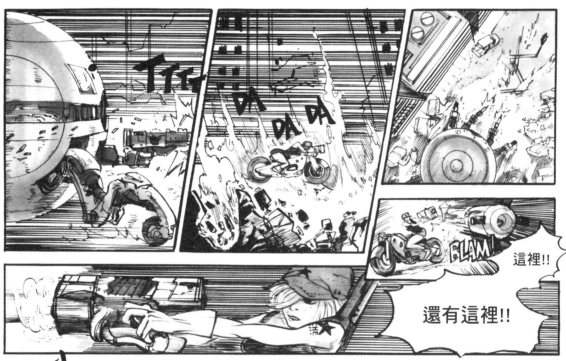

這裡!!

還有這裡!!

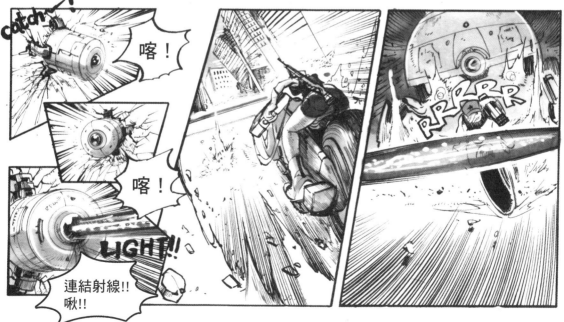

喀!

喀!

連結射線!!
啾!!

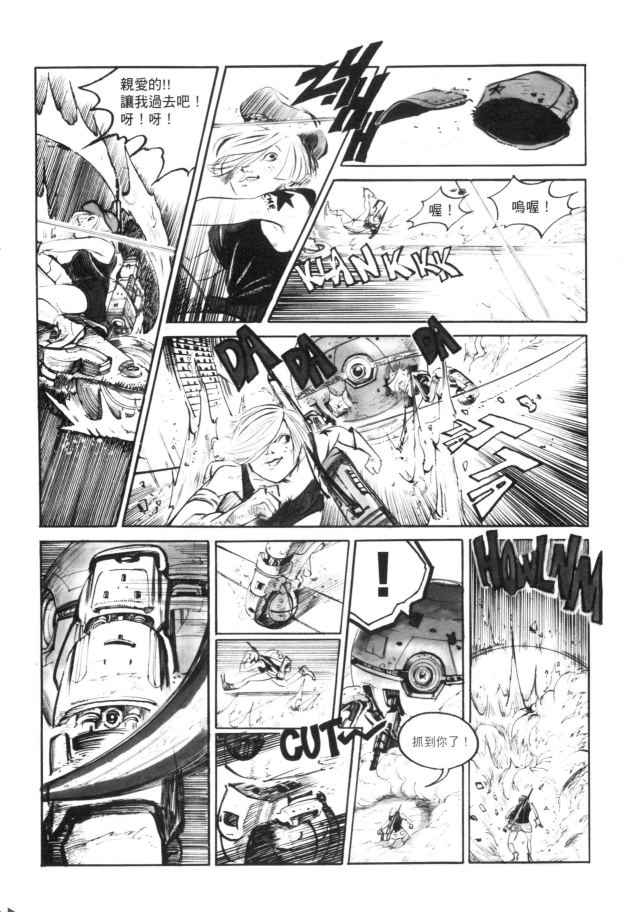

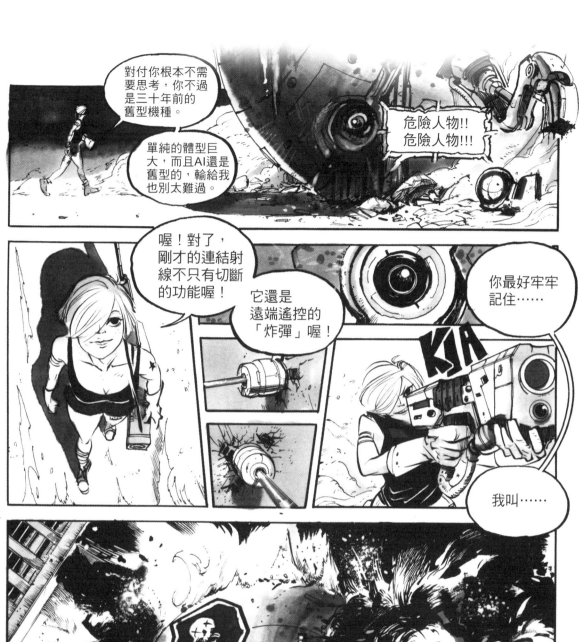

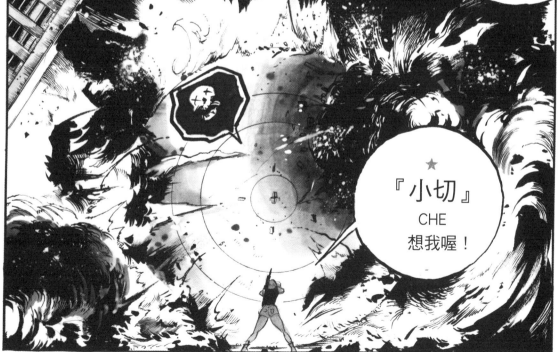

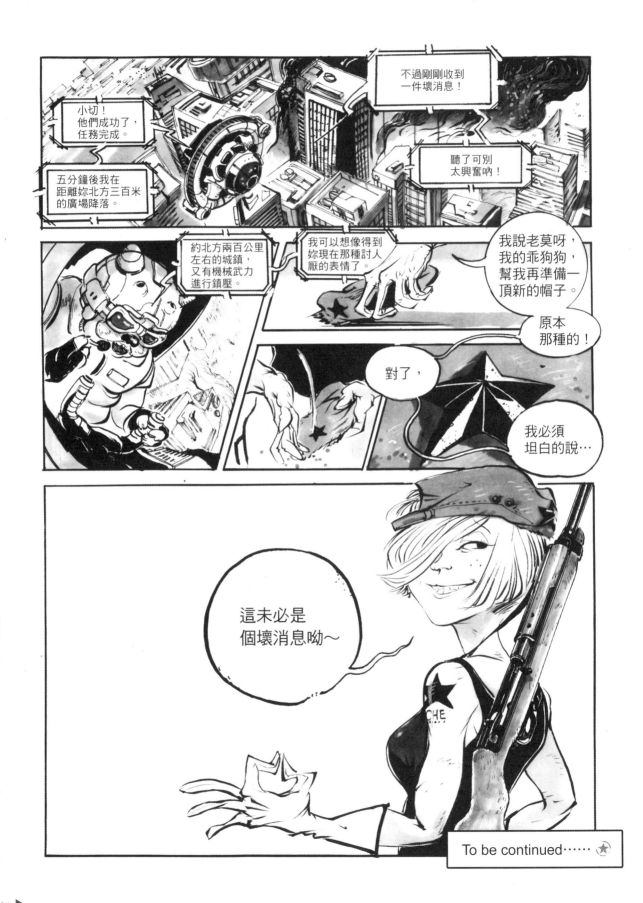

34 ▶

魔詭江湖【第二話】

浪漫 STORY 7

編繪—— 鍾孟舜

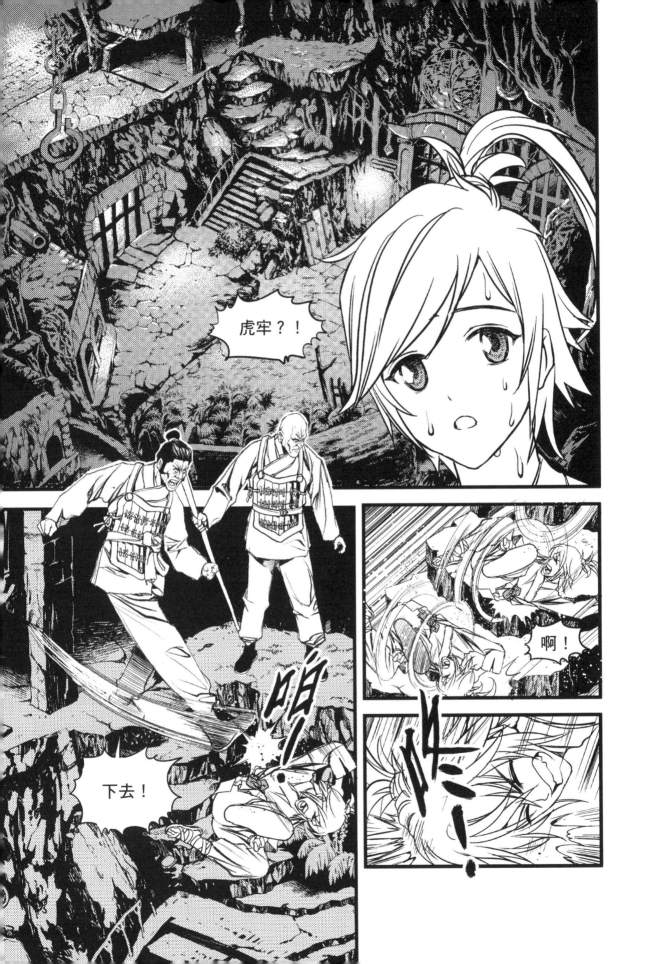

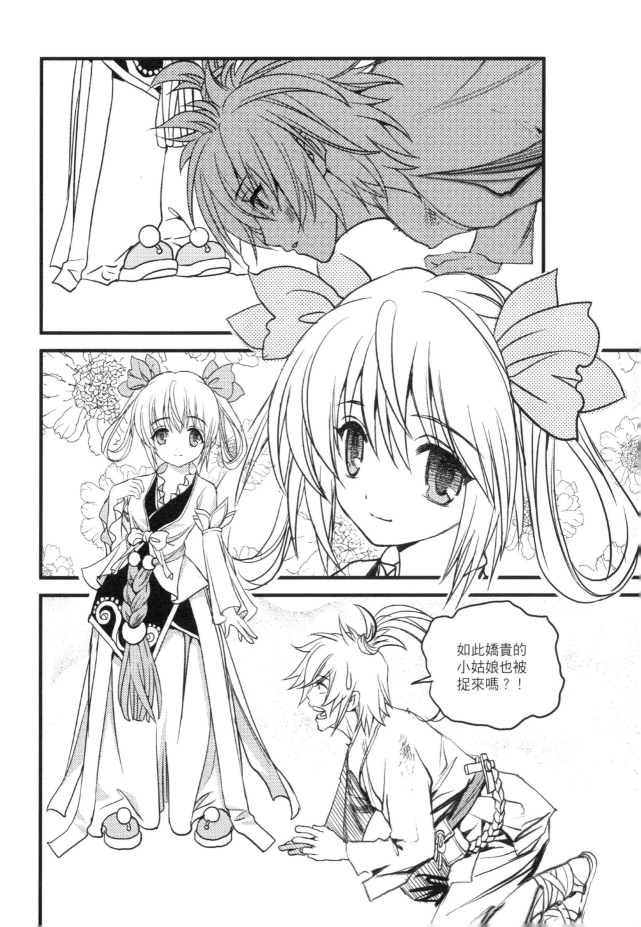

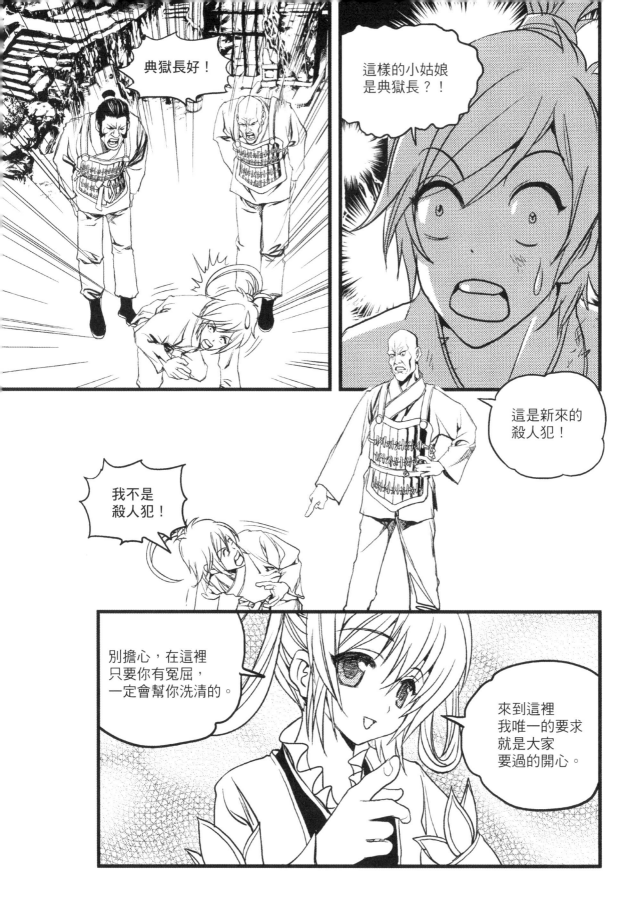

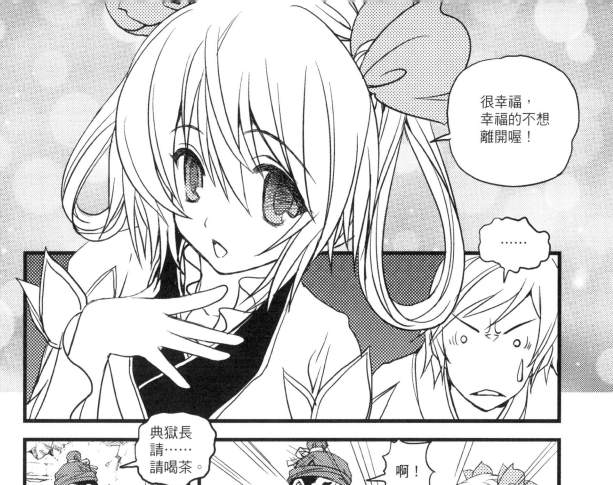

很幸福，幸福的不想離開喔！

……

典獄長請……請喝茶。

啊！

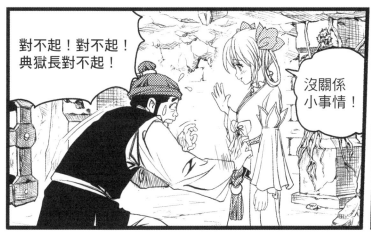

對不起！對不起！典獄長對不起！

沒關係小事情！

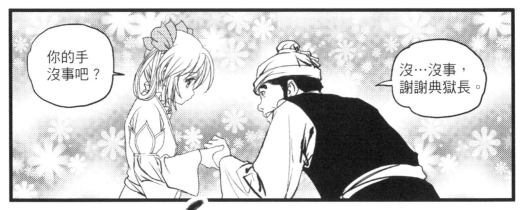

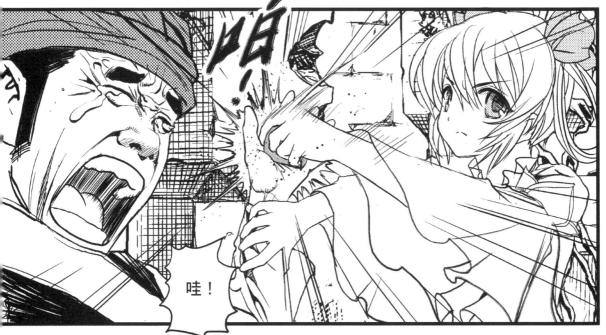

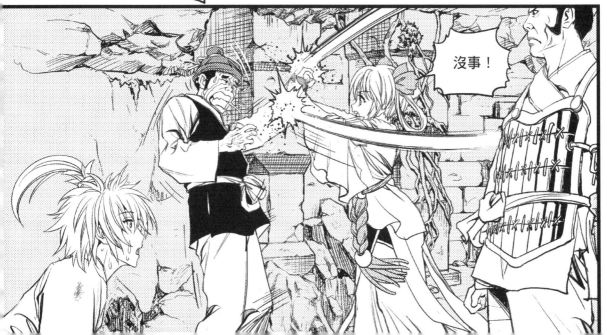

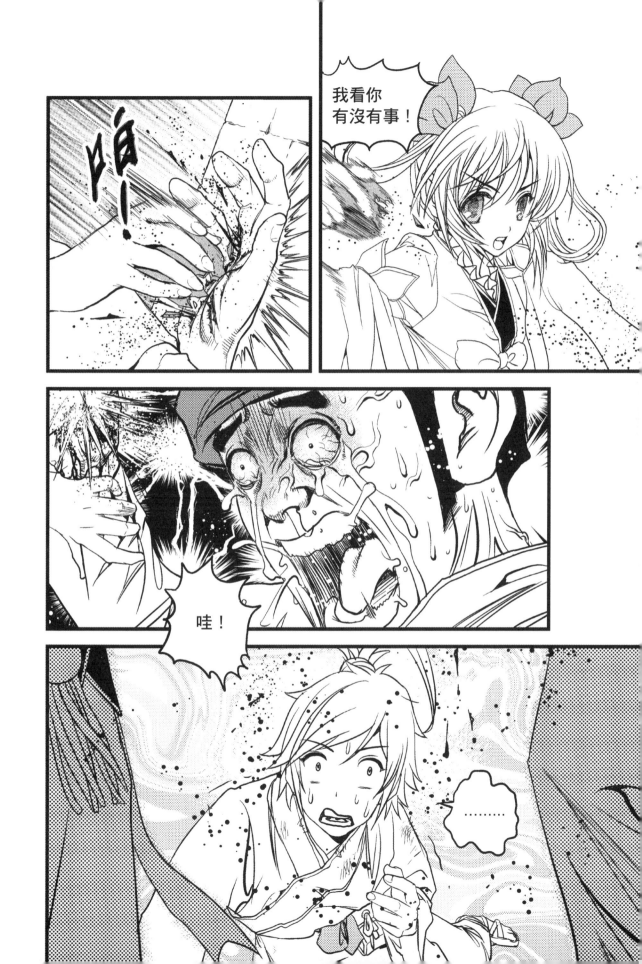

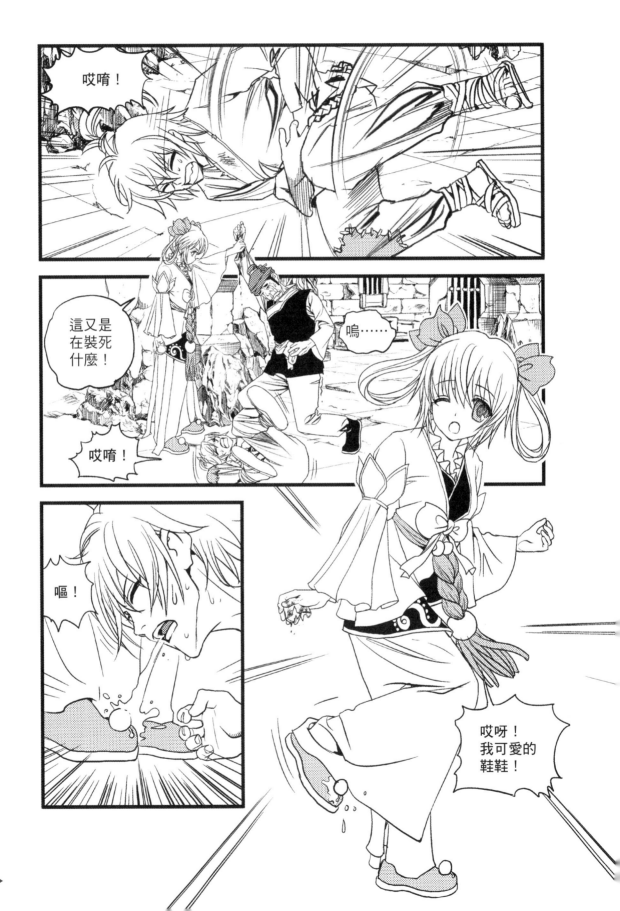

不管你們了！

我要去洗鞋鞋了！

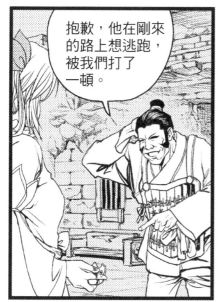

抱歉，他在剛來的路上想逃跑，被我們打了一頓。

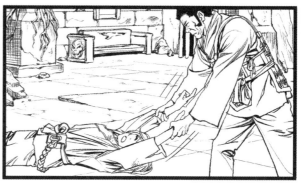

咱！

這是什麼鬼地方…

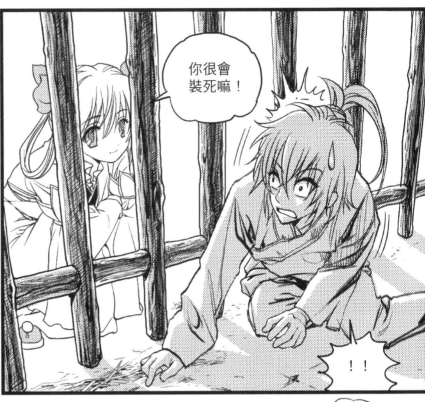

你很會裝死嘛！

！！

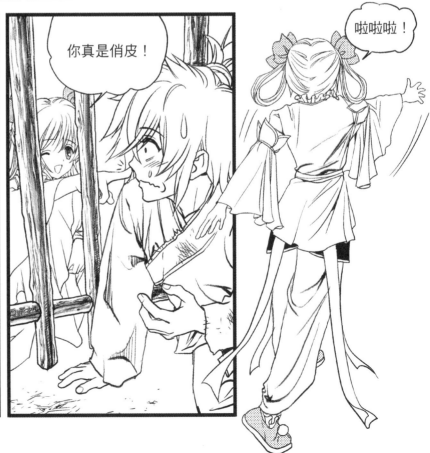

啦啦啦！

你真是俏皮！

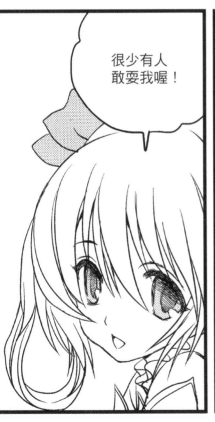

很少有人敢耍我喔！

……

！！

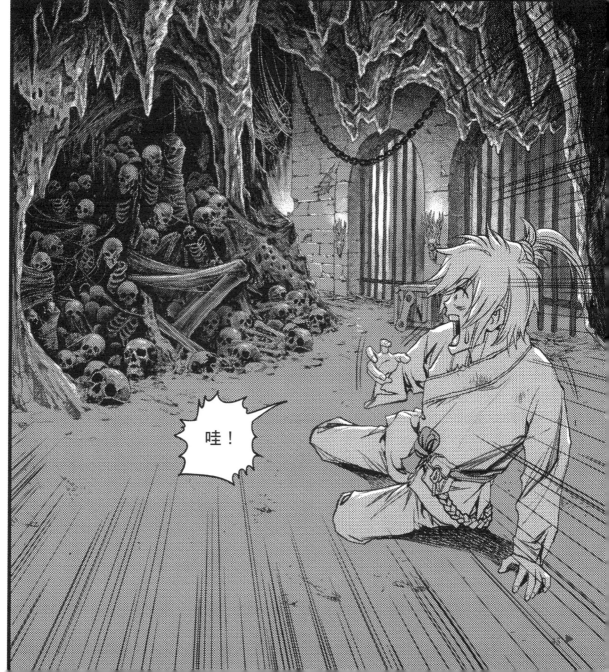

哇！

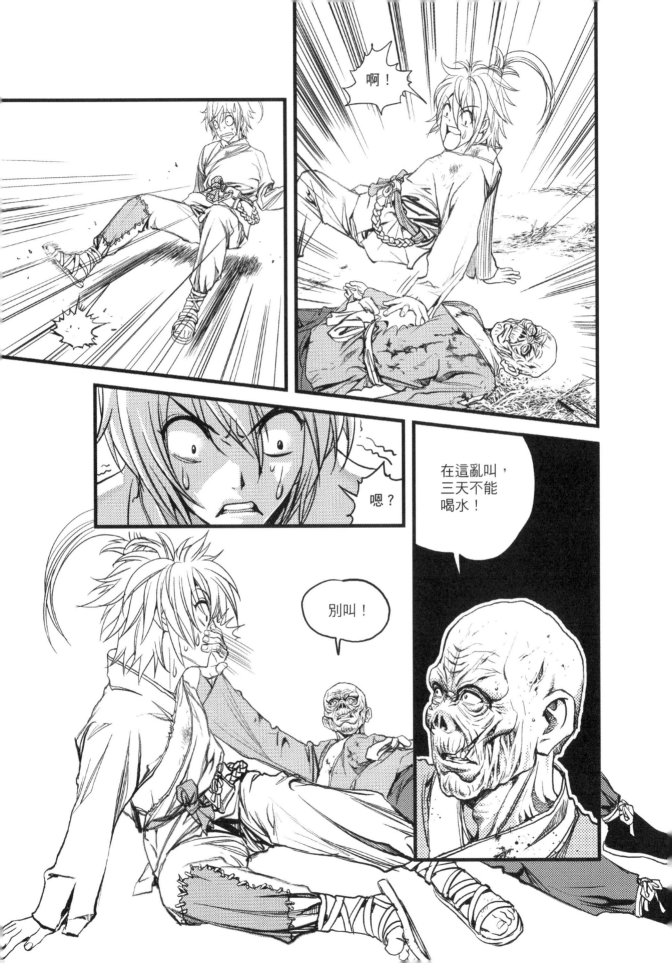

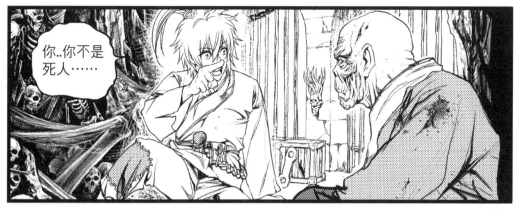

你..你不是死人……

你才是死人！

你是無法活著出去了，可憐！

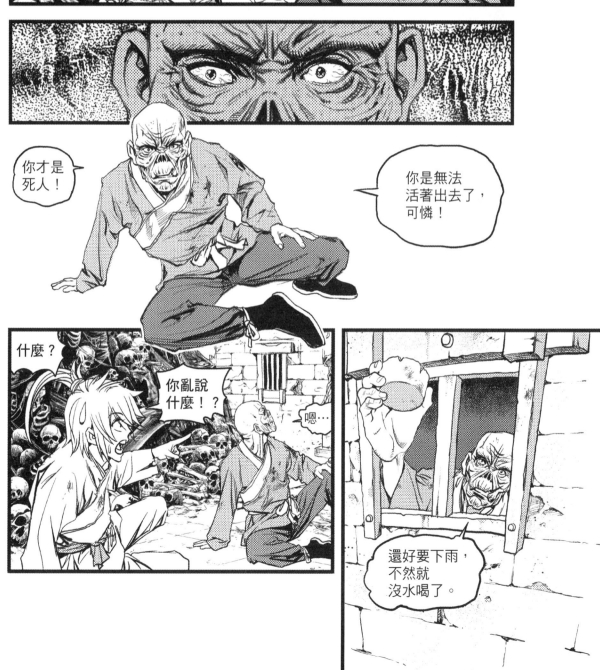

什麼？

你亂說什麼！？

嗯…

還好要下雨，不然就沒水喝了。

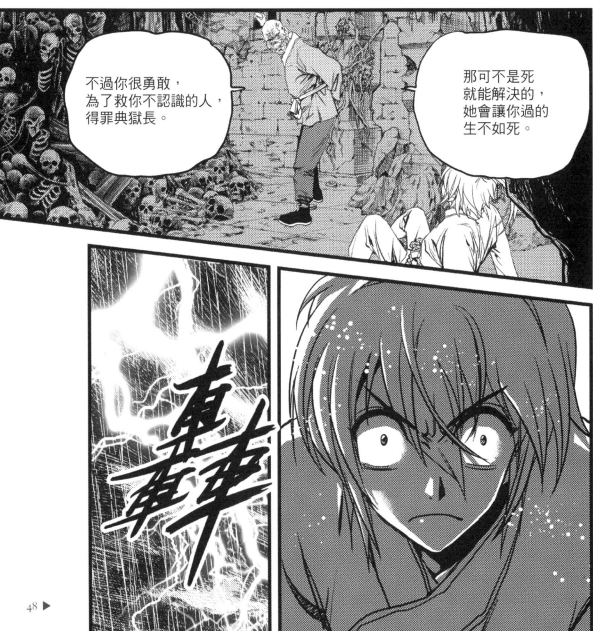

不過你很勇敢，
為了救你不認識的人，
得罪典獄長。

那可不是死
就能解決的，
她會讓你過的
生不如死。

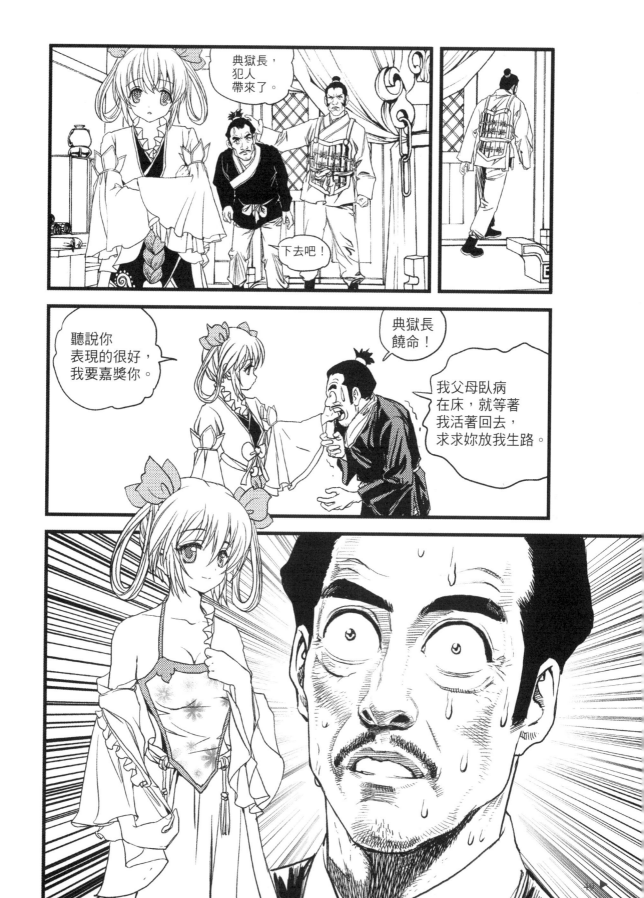

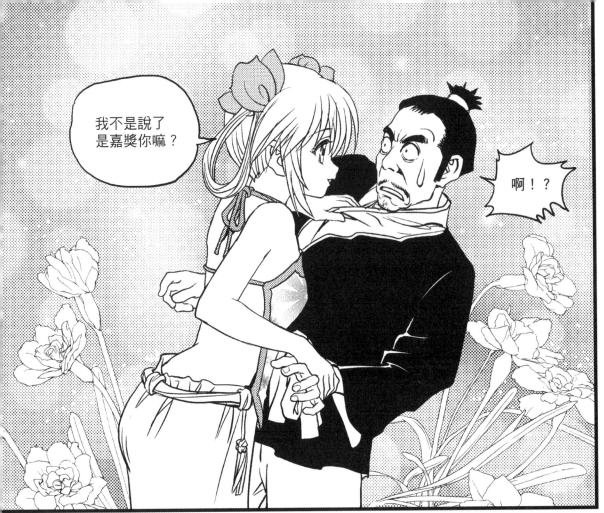

我不是說了是嘉獎你嘛？

啊！？

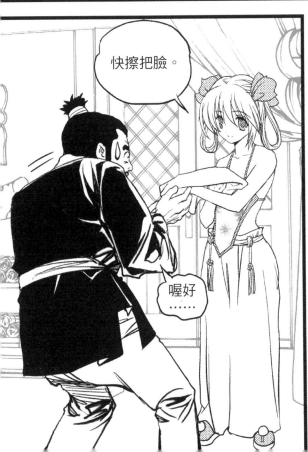

快擦把臉。

喔好……

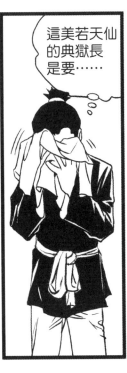

這美若天仙的典獄長是要……

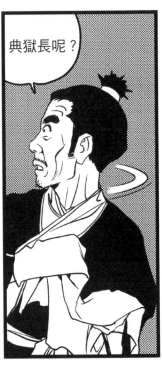

典獄長呢？

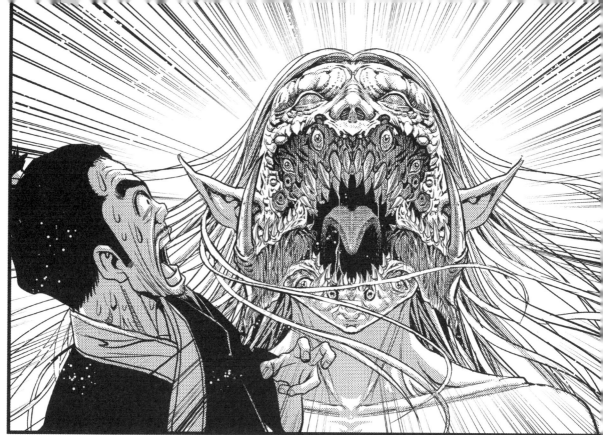

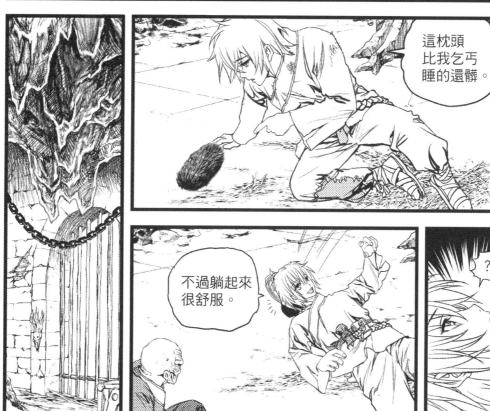

這枕頭
比我乞丐
睡的還髒。

不過躺起來
很舒服。

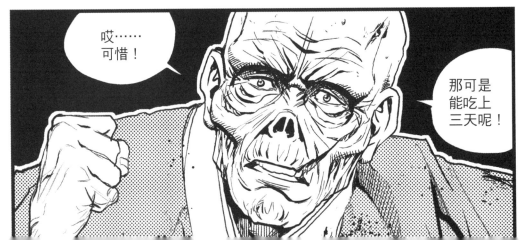

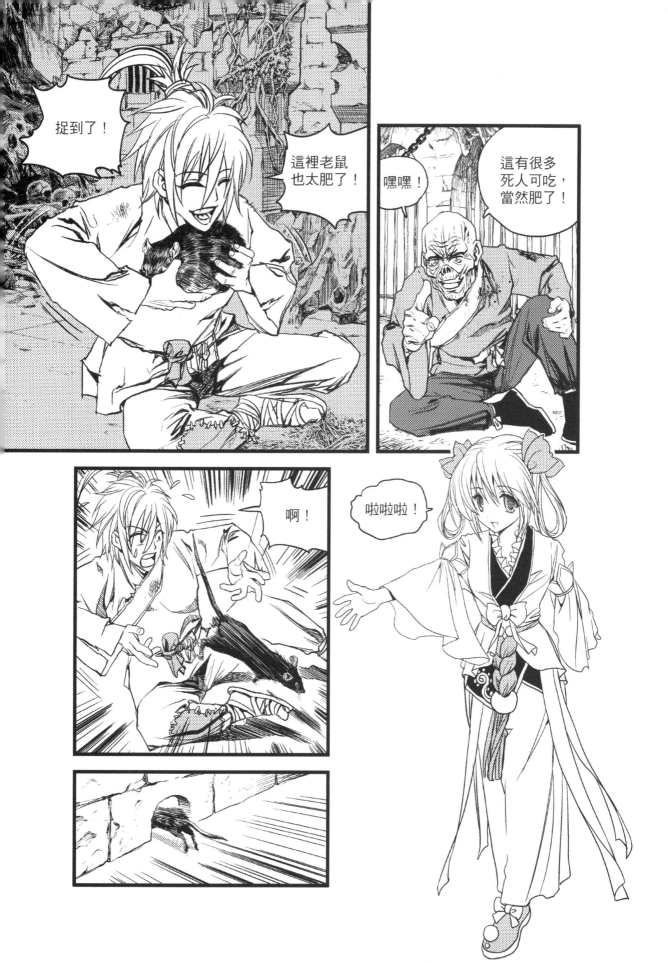

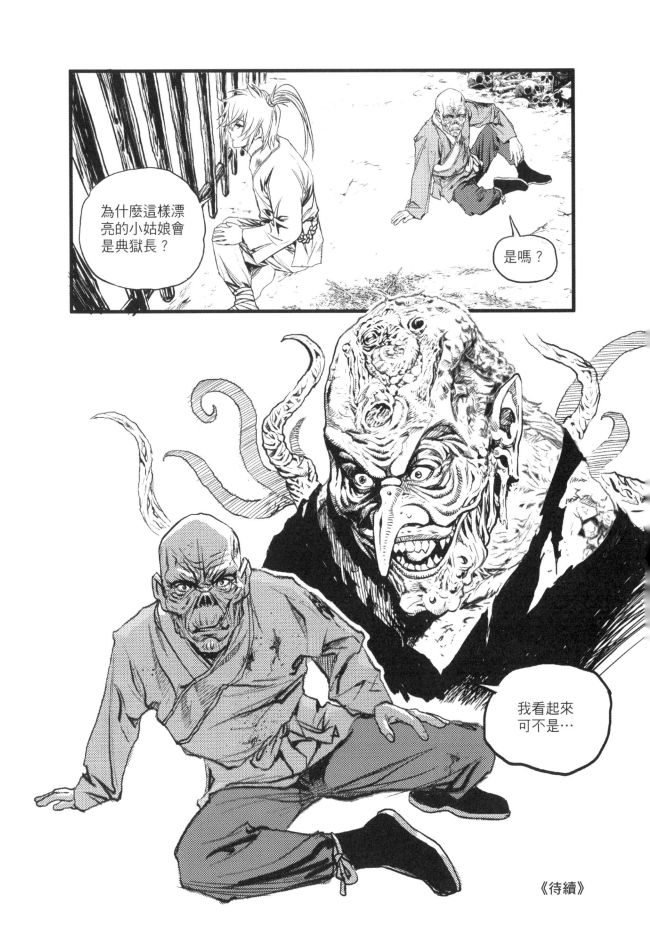

《待續》

浪漫 STORY 6

時光之驛

Space in Time

小・純愛 ②

編繪——林廉恩

責任編輯——巴少

100% Happiness...... 百 分 百 幸 福 原 創 起 飛

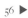

時光之驛 小・純愛②

編繪────林廉恩

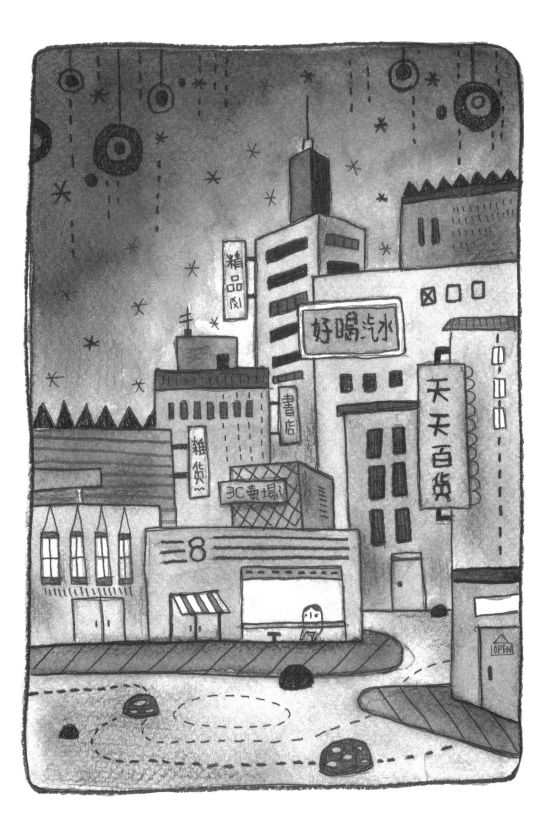

精品閣

好喝汽水

天天百貨

書店

雜貨

3C賣場

三8

OPEN

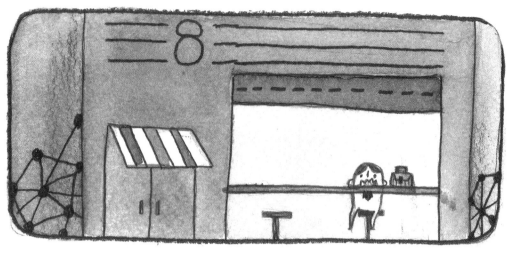

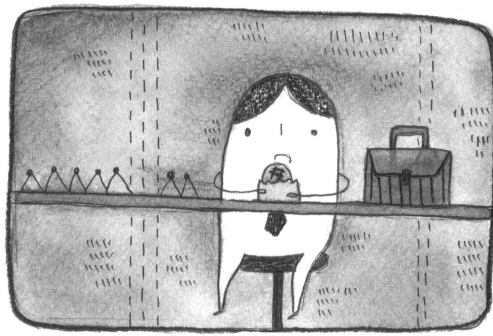

時光之驛

小‧純愛②

編繪───林廉恩

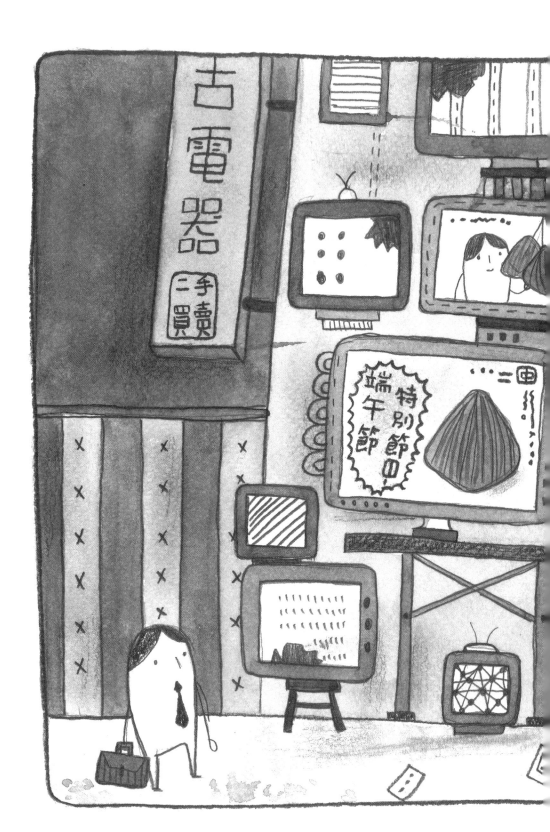

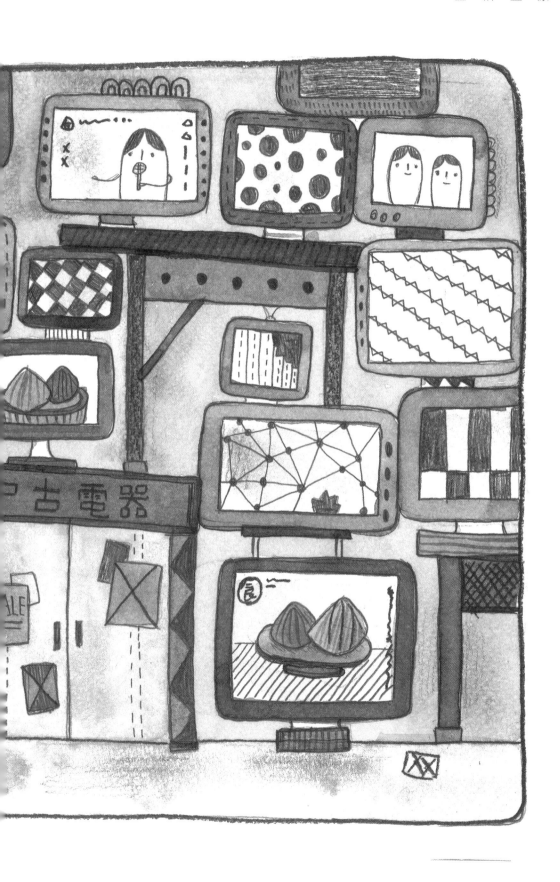

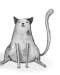

時
光
之
驛

小・純愛②

編繪————林廉恩

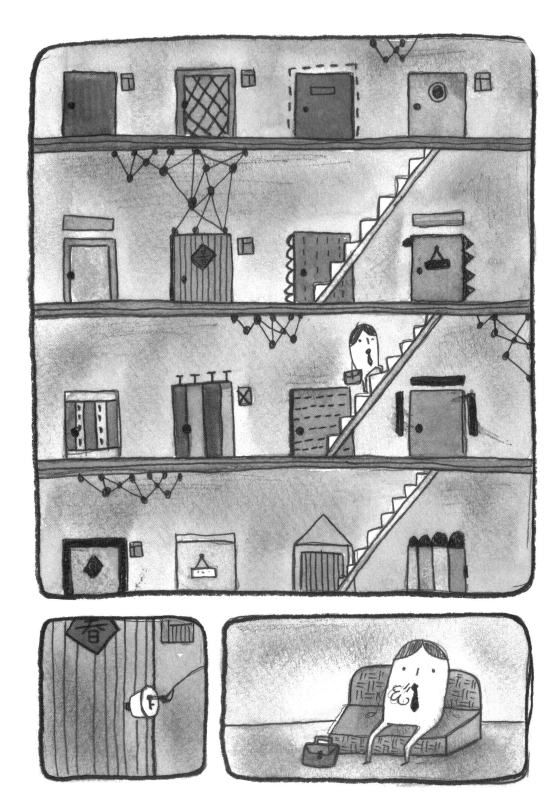

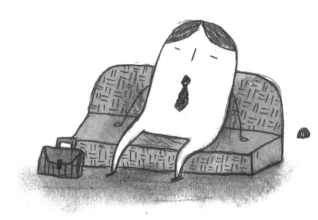

時光之驛

小‧純愛②

編繪────林廉恩

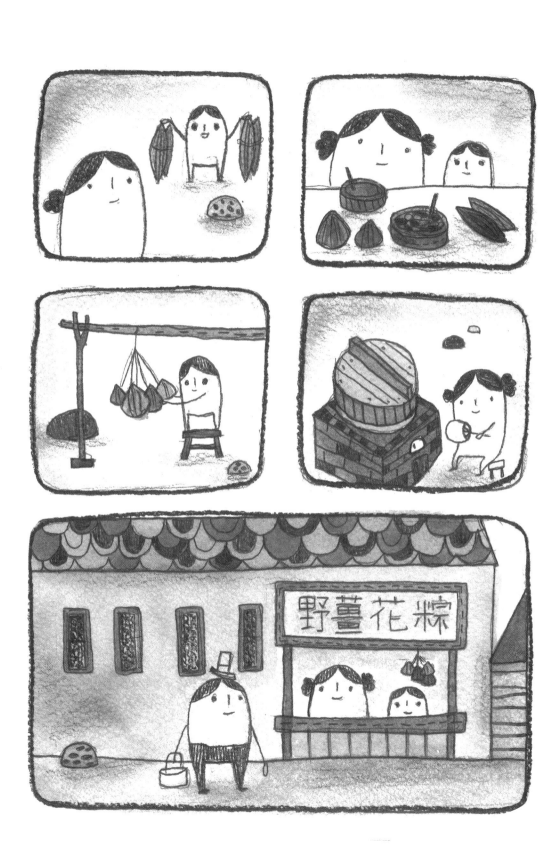

時光之驛

小·純愛②

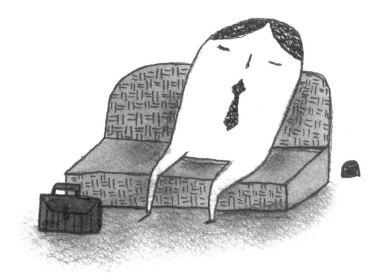

編繪——— 林廉恩

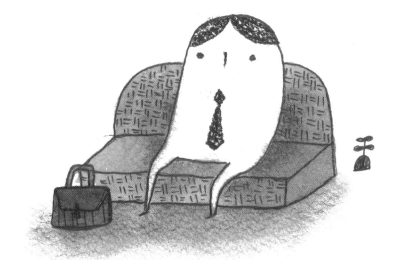

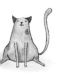

時光之驛　小·純愛②

編繪────林廉恩

《完》

浪漫 STORY 5

蟲蟲幫 Insects Party

Hi～
換我囉!!

編繪──────賴有賢

責任編輯──────圍巾小新

在人類生活的小角落裡，有一群可愛的昆蟲。
有傻傻小甲蟲兄弟、愛生氣的蜜蜂老師、總是不停打工的螳螂、
還有品味低下的蒼蠅、超賤的蟑螂……他們安靜和平的生活著。
可是有一天，一個小男孩發現了這群小昆蟲，於是～
人類和蟲子的爭鬥就於此開始了！

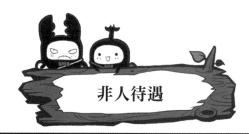

非人待遇

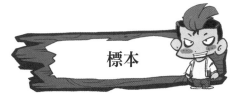

標本

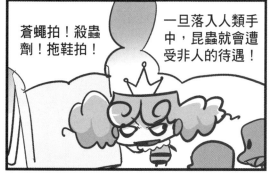

蒼蠅拍！殺蟲劑！拖鞋拍！

一旦落入人類手中，昆蟲就會遭受非人的待遇！

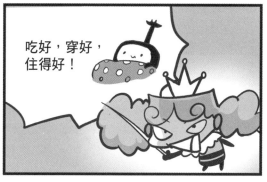

吃好，穿好，住得好！

蜜蜜老師，不好了，小假被抓走了！

自從小假被人類收養後天天過上神仙般的生活！

太不公平了我也要被人類收養！

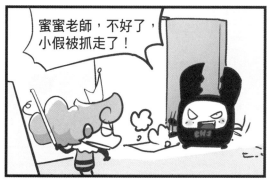

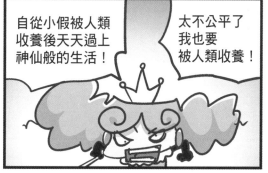

什麼！！完蛋了！太可怕了！小假一定在遭受非人的待遇！

你好嗎，請問你可以收養我嗎？

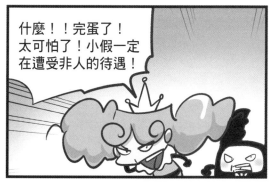

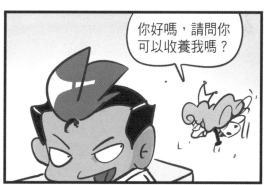

好可愛的甲蟲呀！

這就是非人的待遇嗎？

哈哈，太好了，我正缺一個蜜蜂標本！

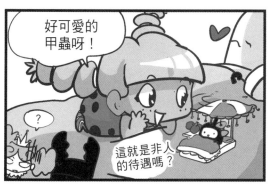

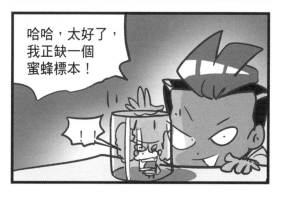

辮子妹

※喜歡吃糖果、喜歡昆蟲、喜歡小假的小女孩，發哥的妹妹。養過小假，總會趁哥哥不注意的時候把哥哥抓的蟲子放走。

 Insects » Party

催眠舞蹈

紅包

發哥

※個性惡劣的小學生，是喜歡捉弄昆蟲的超級大惡魔。辮子妹的哥哥，朋友很少，只能靠捉弄昆蟲當做樂趣。

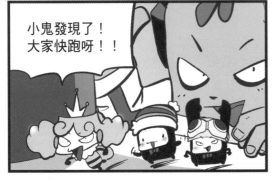

小鬼發現了！
大家快跑呀！！

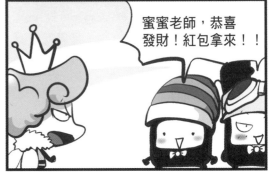

蜜蜜老師，恭喜
發財！紅包拿來！！

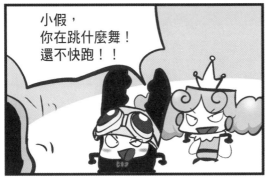

小假，
你在跳什麼舞！
還不快跑！！

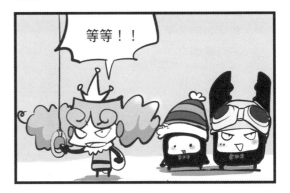

等等！！

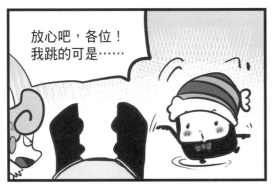

放心吧，各位！
我跳的可是……

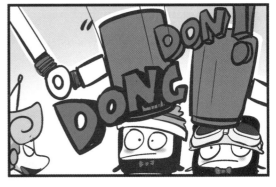

DON
DONG

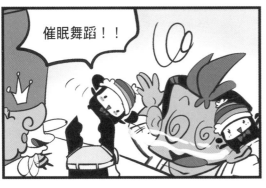

催眠舞蹈！！

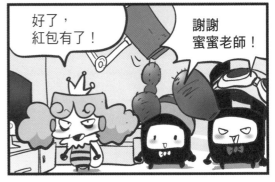

好了，
紅包有了！

謝謝
蜜蜜老師！

跳火堆

買衣服

過年時跳火盆可以祛除霉運！

過年的時候要買新衣服！

來，各位同學，一個一個慢慢來！！

阿劣，小假，你們也來買新衣服嗎？

是的，蜜蜜老師！

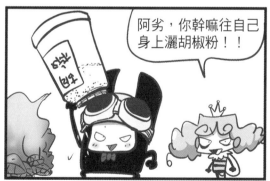

阿劣，你幹嘛往自己身上灑胡椒粉！！

話說你們買什麼衣服了？

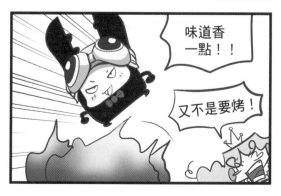

味道香一點！！

又不是要烤！

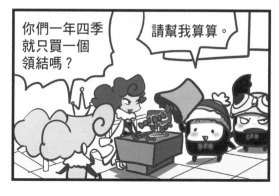

你們一年四季就只買一個領結嗎？

請幫我算算。

蜜蜜老師

※ 小假的班主任，總是不滿和抱怨，妝厚到可以擋住子彈，喜歡名牌和奢侈品，但住的和吃的卻很寒酸。

Insects » Party

傑克

※不停打工，到處兼職賺錢、興趣是講恐怖故事。但事實上他是螳氏家族的貴公子，身價上億的高富帥，卻異常低調。

香水有毒

洪水

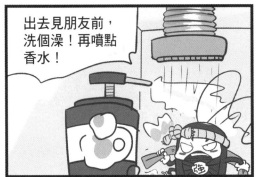

出去見朋友前，洗個澡！再噴點香水！

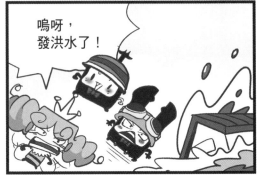

嗚呀，發洪水了！

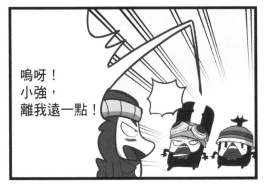

嗚呀！小強，離我遠一點！

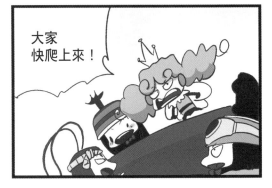

大家快爬上來！

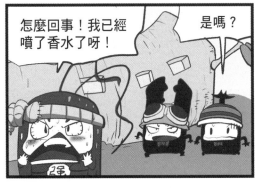

怎麼回事！我已經噴了香水了呀！

是嗎？

可惡，為什麼會突然發洪水了……

殺蟲劑

你噴的到底是什麼呀？！

原來是口水！

溫泉

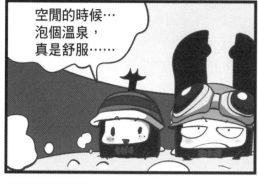

空閒的時候…
泡個溫泉，
真是舒服……

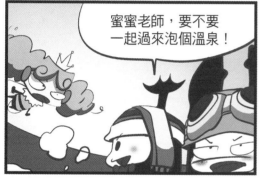

蜜蜜老師，要不要
一起過來泡個溫泉！

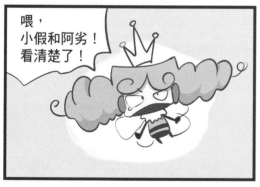

喂，
小假和阿劣！
看清楚了！

那根本
不是溫泉！

洪水

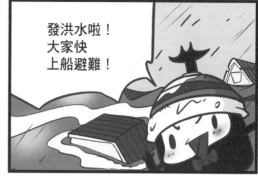

發洪水啦！
大家快
上船避難！

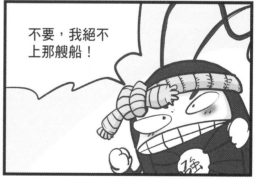

小強，
你也快上來！

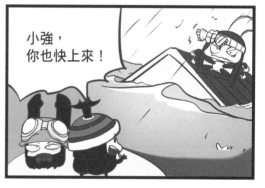

不要，我絕不
上那艘船！

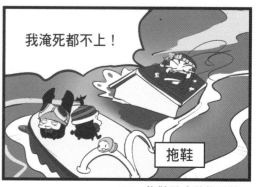

我淹死都不上！

拖鞋

PS：拖鞋是小強的天敵。

宅宅
※學園食堂廚師，喜歡尋找各種美食，但找的食物卻意外的嚇人。自喻為「男人香」除了小假和阿劣外沒人願意接近。

史小強

※好色無人可擋，賤到人見人踩，車見車撞，但生命力卻旺盛到嚇人，永遠打不死、永遠踩不扁。

美食

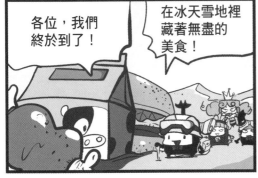

各位，我們終於到了！

在冰天雪地裡藏著無盡的美食！

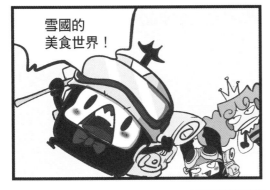

雪國的美食世界！

不過這裡有點冷！

喂，小假！

這根本不是冷不冷的問題！

拚酒

人類因為拚酒而喝到心肌梗塞！

人類真是難以理解呀！

！！

這有什麼！你看看這位！

？

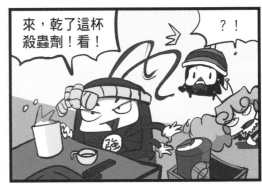

來，乾了這杯殺蟲劑！看！

？！

打開手機

雪山

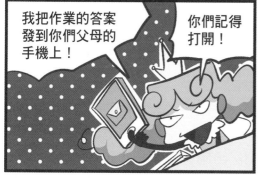

我把作業的答案發到你們父母的手機上！

你們記得打開！

戰勝了所有的困難！冒著寒風！

第二天早上

怎麼樣，大家都有收到答案嗎？

終於登上雪山了！

蜜密老師，那個，手機我已經打開了…可是為什麼還是沒看到……

我要在這裡插一面旗子！

喂，小假！

作業答案…

不是這樣打開呀！

別鬧了，快點回家吃飯！

委屈

※愛幻想，膽小而怕事，能把米飯當成雪山，把湯當成海洋，總是沉醉在各種不切實際幻想中，現實中卻是一個膽小鬼。

Global Comics Reports

法蘭西的藝術

浪漫觀察員 ——— Sass Tseng

在法國，漫畫被稱為是第九藝術。編劇與繪師會花上一年的時間做一本單行本，所以每一本都是他們的心血結晶且擁有極高的藝術價值。

法文漫畫有哪些？

Bande dessinee（即法文漫畫），又別名Franco-Belgian comic （法國比利時漫畫）。因為在歐洲大陸上，法語非常通行。而這個法文漫畫，就是為了這些使用法語的讀者所做的漫畫。他們也因此常做跨國合作，例如〈Les adventures de Spirou et Fantasio〉（中譯：《斯皮魯與芬塔索大冒險》，台灣尚未出版）就是比利時漫畫家Franquin（中譯：佛朗坎）跟法國出版社Dupuis（中譯：杜普伊斯）共同發行出版的。甚至還有其他國家的人來擔任繪師的也不是沒有過，像西班牙漫畫家Munuera（中譯：慕駕）就曾為斯皮魯系列畫過。另外還有像是〈Les adventures de Tintin〉（中譯：《丁丁歷險記》，天下親子出版）、〈Les Schtroumpfs〉（中譯：《藍色小精靈》，世一出版）跟〈Asterix〉（中譯：《高盧人戰記》，台灣尚未出版）都是著名的法文漫畫。

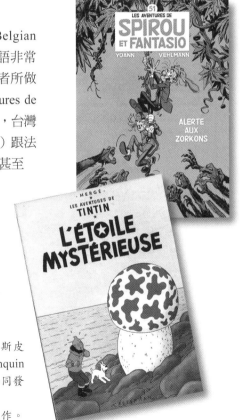

（上圖）《Les adventures de Spirou et Fantasio》（中譯《 斯皮魯與芬塔索大冒險》，台灣尚未出版）是比利時漫畫家Franquin（中譯 佛朗坎）跟法國出版社Dupuis（中譯 杜普伊斯）共同發行出版的漫畫。

（下圖）《丁丁歷險記》是比利時漫畫家艾爾吉的終生代表作。

法
蘭
西
的
藝
術

原來丁丁跟藍色小精靈不是講英文

有時候透過好萊塢電影的推廣之下，大家會先入為主的以為大螢幕上的那些卡通人物是來自美國，但殊不知他們都是比利時的英雄。舉個例來說好了，看過《丁丁歷險記》吧！相信這個橘髮少年跟他的狗狗朋友是不少人的童年夥伴。之前有陣子momo電視台還有撥他的卡通呢！更不要說他在2011年還出了3D電影，使丁丁的曝光度又更多了。還有《藍色小精靈》，更是廣為人知。又是電影又是卡通，還有玩具，又一天到晚被人家拿來當惡搞的對象，相信大家一定對這些住在蘑菇裡的小小藍人不陌生。不過也就是在這些美國電影跟周邊的幫推之下，再加上法文用的也是ABC（當然還有其他的聲符啦，但你知道的）讓大家很自然的以為他們是美國漫畫。

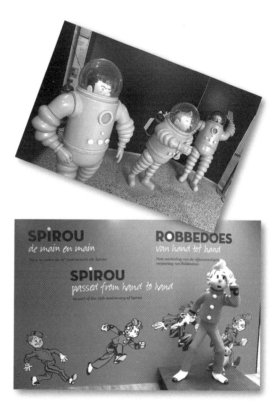

▲《丁丁歷險記》是比利時漫畫家艾爾吉的著名系列作。這名橘髮少年富有正義感和冒險精神，是歐洲人共同的童年回憶。

◀《藍色小精靈》是一群藍色皮膚、三個蘋果高（題外話，Hello Kitty是五個蘋果高）的人形小精靈，白色帽子是他們的註冊商標。

Global Comics Reports

世界漫畫之窗

製作——浪漫編輯室

法文漫畫好看在哪裡？

　　法文漫畫好看好看，究竟是哪裡好看？在語言隔閡下，不少人買法國漫畫都是把它拿來當畫冊看。除了每本都是硬殼A3（436*310mm），裡頭還有精彩的全彩漫畫，法國漫畫在故事上也是非常講究的。當他們在製作一本漫畫的時候，有分編劇跟繪師。《斯皮魯與芬塔索大冒險》這種繼承性的漫畫系列，編劇跟繪師都會考究前期作者的故事跟畫面，所以在讀的時候會特別有意思。不只是斯皮魯系列，其它還有《丁丁歷險記》、《藍色小精靈》跟《高盧人戰記》，都是一集接著一集，劇情環環相扣，角色們個性鮮明，會讓人不間斷的想找下一集繼續看下去。像《高盧人

◀ 比利時漫畫藝術中心。這裡收藏了許多法語系漫畫作品，也不定期舉辦漫畫作品特展。

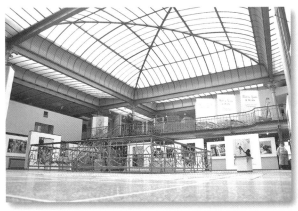

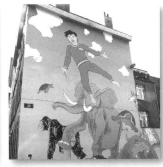

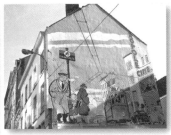

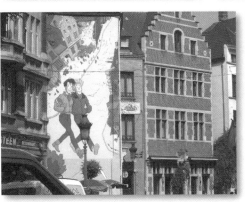

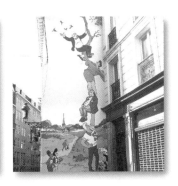

◀ 街頭隨處可見的裝置藝術，漫畫已經融入市民的生活中。

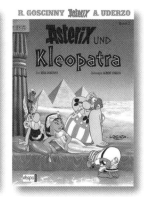

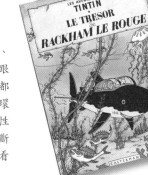

▶《丁丁歷險記》、《藍色小精靈》跟《高盧人戰記》，都是一集接著一集，環環相扣，角色們個性鮮明，會讓人不間斷的想找下一集繼續看下去。

法蘭西的藝術

戰記》就是一篇很有意思的故事。主角Asterix（中譯：阿斯泰力克斯）與他的好朋友Obelix（中譯：奧貝利克斯）是在羅馬統治歐陸時期的高盧人（古代的法國人）他們因為村子裡有個祭司Panoramix（中譯：帕諾哈米克思）會調配一種能夠讓人有神力的藥水，這個小村子裡的人就是靠這個藥水去抵擋羅馬人的入侵。而奧貝利克斯小時候因為掉進了裝滿藥水的桶子裡，所以不需要喝藥水就會擁有神力，他的招牌就是背著一顆巨石在路上走來走去。羅馬人們也很可愛，明明就很怕阿斯泰力克斯跟奧貝利克斯，但是在凱薩大帝的威嚴之下還是會去乖乖被他們打。就是這幽默風趣的故事讓高盧人戰記在銷售榜上居高不下，還出了真人版電影，甚至還有自己的主題樂園呢！

100% Happiness...... 百分百幸福原創起飛

除了內容有趣，法國漫畫在出版的
時候會分兩種。一種是一般版，另一種
則是特典版。一般版就已經是精裝版的
樣子，特典版更是不得了。不僅厚度加
倍，裡面滿滿是繪師的草稿及設定稿，漫
畫改以黑白的方式呈現，好讓大家更看得
清楚細節，而且封面還會重新繪製呢！
因此價格也高出了不少（一般版約11歐、
台幣440左右，而特典版會到100歐、台幣
4000多），所以普羅大眾就會選擇去圖書
館借閱特典版的來一睹風采，專業收藏家
則會不擇手段也要入手。

法語系漫畫簡單的線條下題材卻很多元，從少
年冒險到政治諷刺皆有，絕不單單只是小朋友
的娛樂。

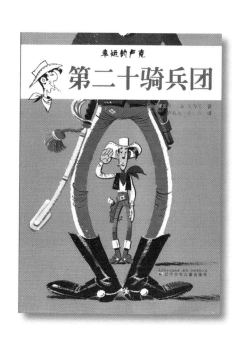

亞洲市場

　　參加2015年國際書展時，筆者去聽了法國漫畫出版社第一龍頭Mediatoon（中譯梅迪雅通）Sophie小姐的演講。她提到了近年來法文漫畫要到歐陸以外地區出版的趨勢與傾向。他們已經和對岸幾間出版社合作出版了幾版的法國漫畫，像是中文版的〈Lucky Luke〉（中譯：路克牛仔）。看著他們講中文也是別有一番趣味。所以很快我們就可以毫無阻礙的暢遊法文漫畫了！

◀　〈Lucky Luke〉（《幸運的路克》）是一部由比利時漫畫家莫里斯和法國漫畫家勒內・戈西尼共同創作的漫畫系列。題材取自美國西部牛仔的俠義傳奇。

法蘭西的藝術

浪漫觀察員 Sass Tseng
於中國文化大學主修英國文學，從高中開始就對法國漫畫有濃厚的興趣，自己也收藏了不少。曾在法國斯皮魯週刊（Le Journal de Spirou）的一頁漫畫比賽中獲得第五名，並刊載於其週刊上。目前經營一個介紹法國漫畫的部落格SA comme Sassy。歡迎上殺姐的Facebook粉絲專頁發問，她都會好好回答！

閱讀延伸

比利時漫畫藝術中心

官方網站　http://www.comicscenter.net/en/home/
交通地址　Rue des Sables 20, 1000 Ville de Bruxelles, 比利時
聯絡電話　+ 32 (0)2 219 19 80
傳真號碼　+ 32 (0)2 219 23 76
電子信箱　visit@comicscenter.net
服務時間　10:00–18:00

漫畫明星官網

斯皮魯　　　　　　http://www.spirou.com/spirou/accueil.php/
高盧人（Asterix）　http://www.asterix.com/
丁丁　　　　　　　http://en.tintin.com/
藍色小精靈　　　　http://www.smurfs.com/
路克牛仔　　　　　http://www.lucky-luke.com/fr/

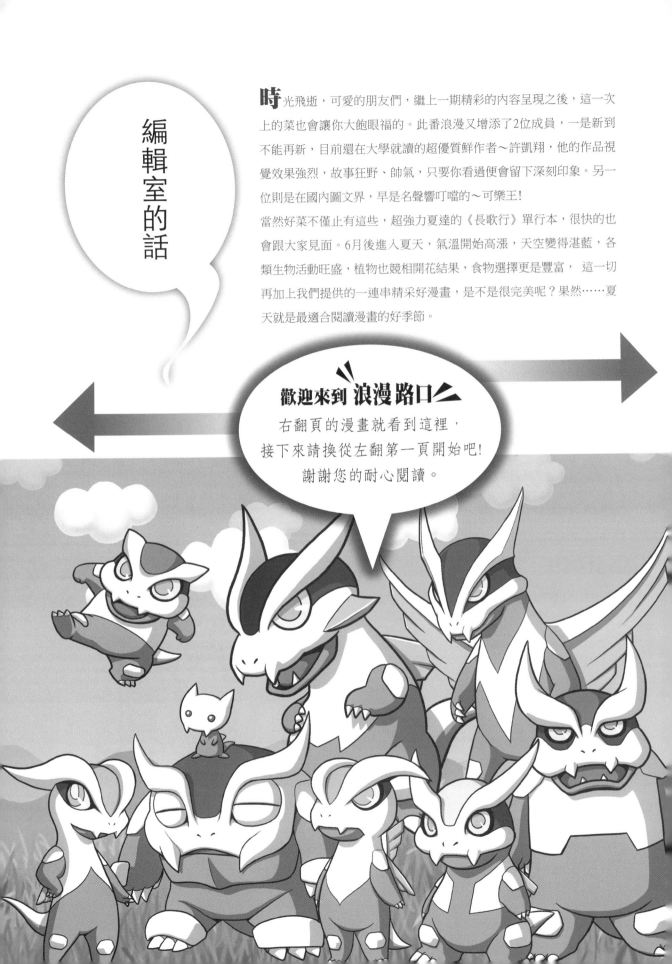

編輯室的話

時光飛逝，可愛的朋友們，繼上一期精彩的內容呈現之後，這一次上的菜也會讓你大飽眼福的。此番浪漫又增添了2位成員，一是新到不能再新，目前還在大學就讀的超優質鮮作者～許凱翔，他的作品視覺效果強烈，故事狂野、帥氣，只要你看過便會留下深刻印象。另一位則是在國內圖文界，早是名聲響叮噹的～可樂王！

當然好菜不僅止有這些，超強力夏達的《長歌行》單行本，很快的也會跟大家見面。6月後進入夏天，氣溫開始高漲，天空變得湛藍，各類生物活動旺盛，植物也競相開花結果，食物選擇更是豐富，這一切再加上我們提供的一連串精采好漫畫，是不是很完美呢？果然……夏天就是最適合閱讀漫畫的好季節。

歡迎來到 浪漫路口

右翻頁的漫畫就看到這裡，接下來請換從左翻第一頁開始吧！謝謝您的耐心閱讀。

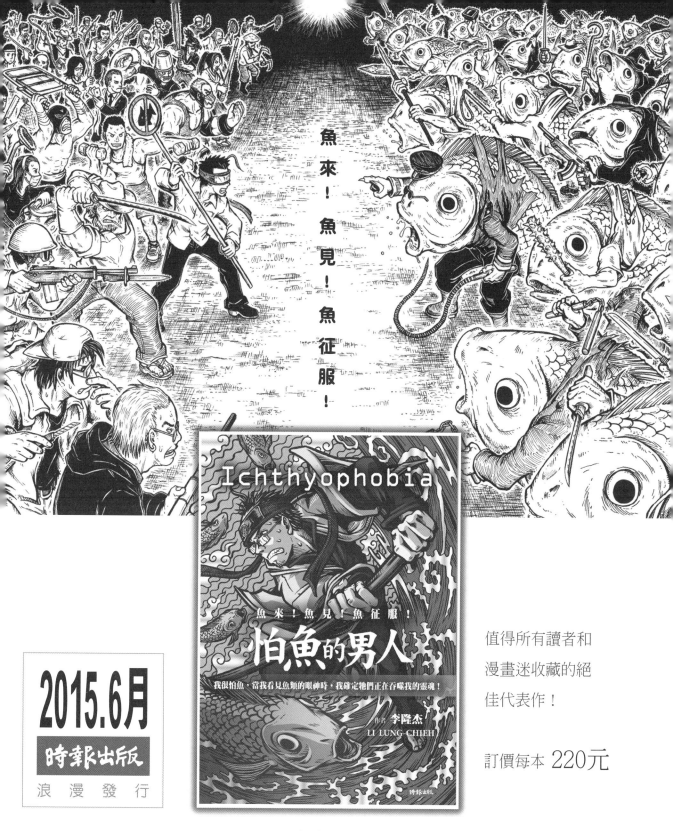

魚來！魚見！魚征服！

怕魚的男人

2015.6月
時報出版
浪漫發行

值得所有讀者和
漫畫迷收藏的絕
佳代表作！

訂價每本 220元

編繪 ○○○○○ 李隆杰 LI LUNG-CHIEH

我很怕魚，當我看見魚類的眼神時，我確定牠們正在吞噬我的靈魂！

靈 感 碎 碎 念

畫 漫 畫 ， 是 一 件 要 命 浪 漫 的 事 ！

日安，這是墨里可。

話說這次的客人似乎是超越時空來到帕頌的？她和他雖然沒有設定名字，但名字也許不是這麼重要了。故事目前一次上演兩個事件，比起前面的單回敘事，也是我為即將迎來的《日安，帕頌先生》尾聲所做的鋪陳⋯⋯，這部以有性感大叔為出發點的漫畫，在我一路上修修改改中，味道好像越來越複雜了？這些日子有朋友告訴我他們和我一樣漸漸喜歡上阿迪，所以也就情不自禁替他加了一些故事，希望有讓帕頌先生豐富一點。

一年多的連載深感畫漫畫真是需要很多耐心和熱情，還有很多該好好學習的地方啊⋯⋯啊！對了，帕頌先生還沒結束，還有一些路要走，也請親愛的讀者先別離席，我繼續畫大叔，大家也請繼續給予指教吧！

有空也歡迎來我的臉書專頁踏踏：
https://www.facebook.com/morikux

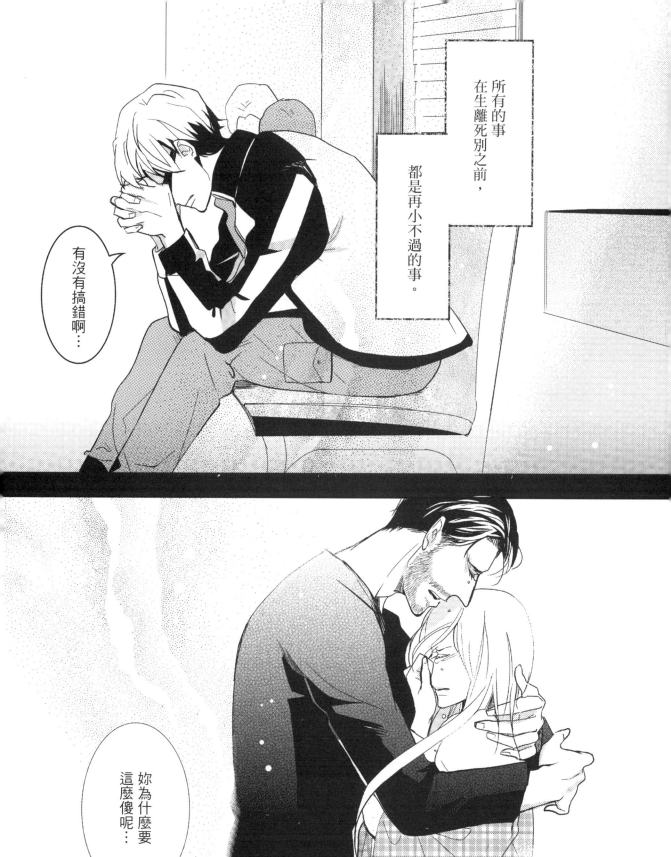

所有的事

在生離死別之前，

都是再小不過的事。

有沒有搞錯啊…

妳為什麼要

這麼傻呢…

《待續》

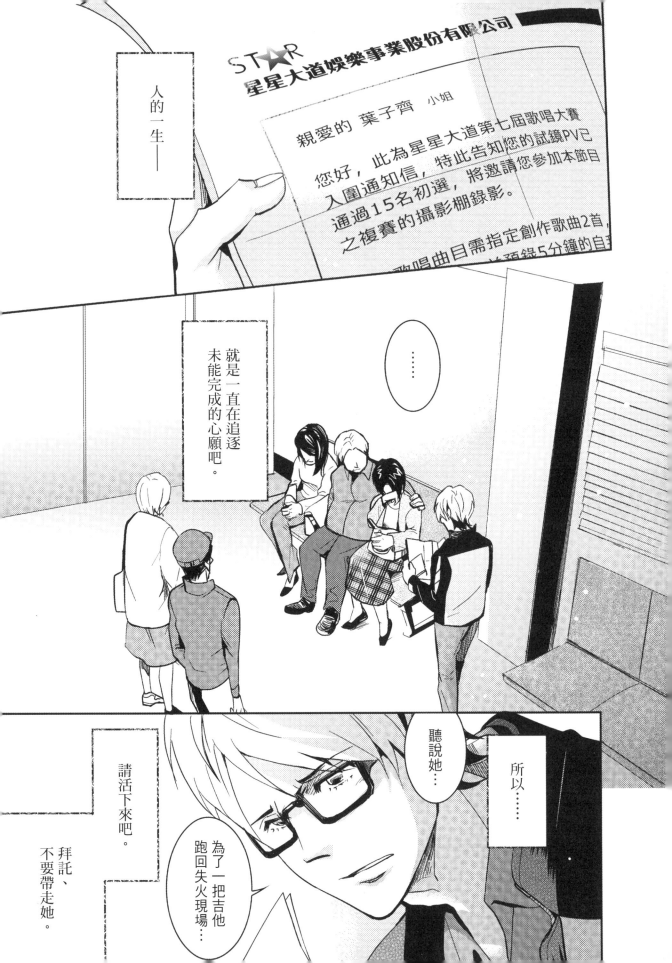

ST★R
星星大道娛樂事業股份有限公司

親愛的 葉子齊 小姐

您好，此為星星大道第七屆歌唱大賽
通過15名初選，特此告知您的試鏡PV已
之複賽的攝影棚錄影。將邀請您參加本節目

歌唱曲目需指定創作歌曲2首，
預錄5分鐘的自我

人的一生——

……

就是一直在追逐
未能完成的心願吧。

聽說
她……

所以……

請活下來吧。

拜託、
不要帶走她。

為了一把吉他
跑回失火現場……

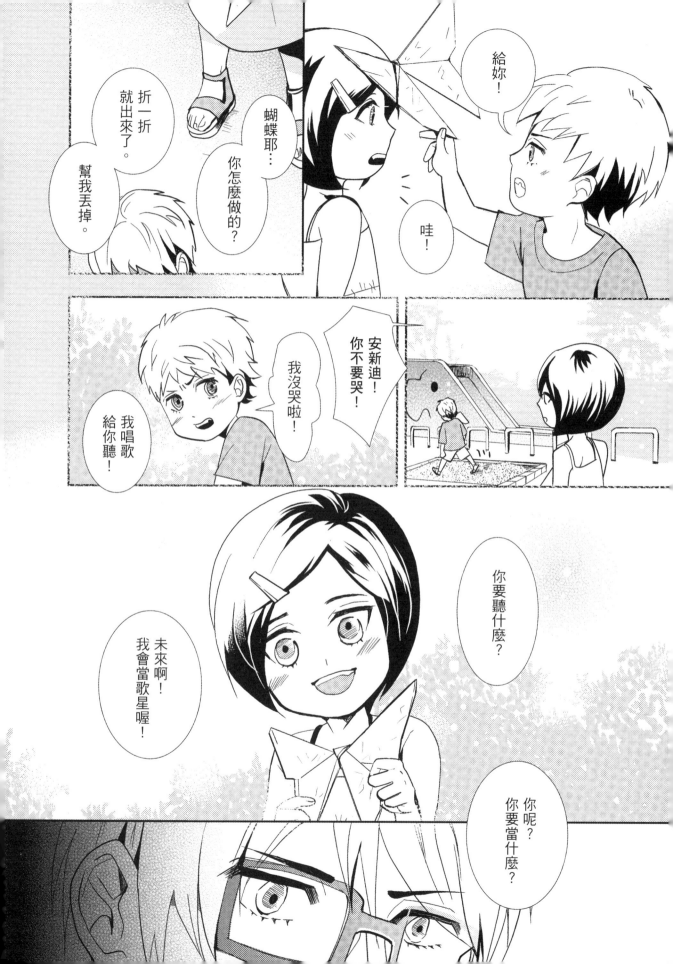

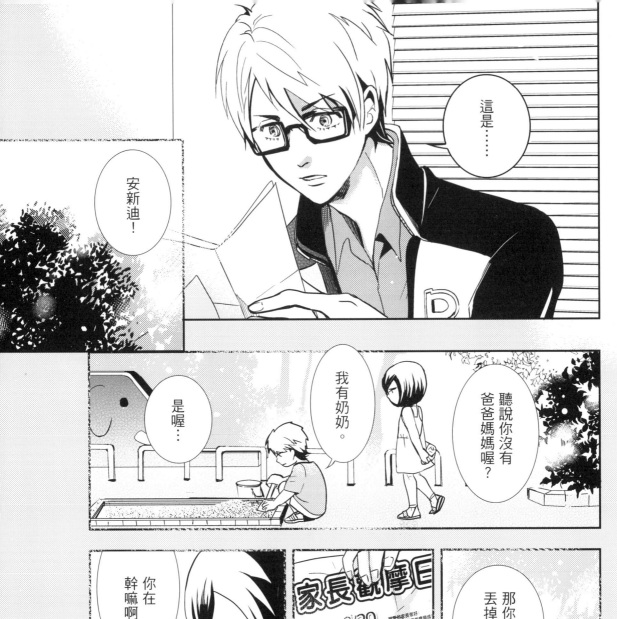

這是……

安新迪！

聽說你沒有爸爸媽媽喔？

我有奶奶。

是喔…

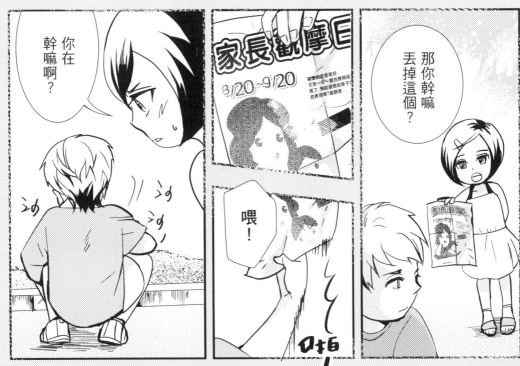

那你幹嘛丟掉這個？

家長觀摩日
8/20~9/20

喂！

你在幹嘛啊？

�

！

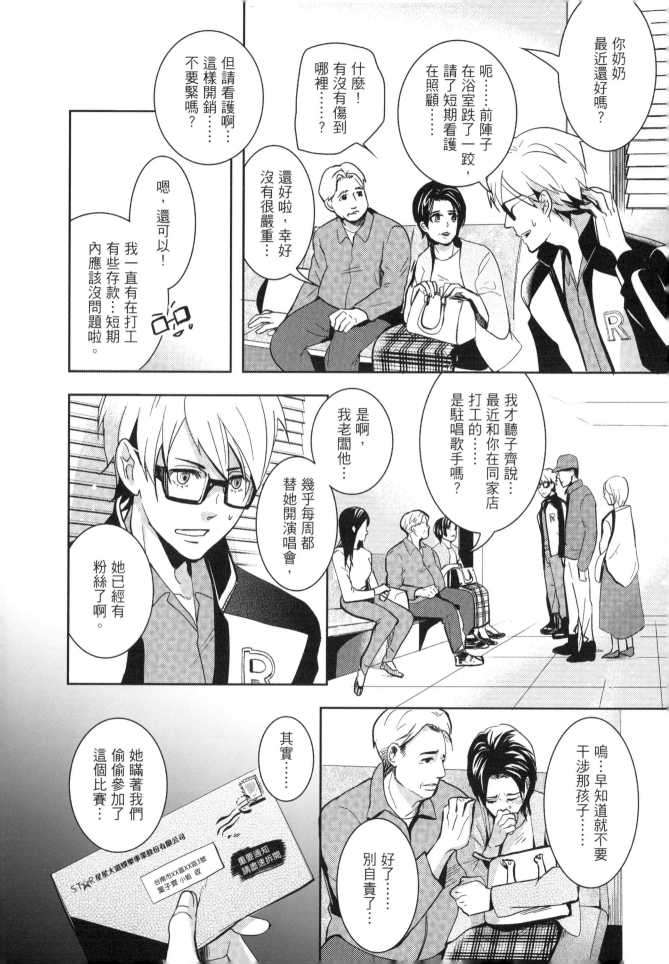

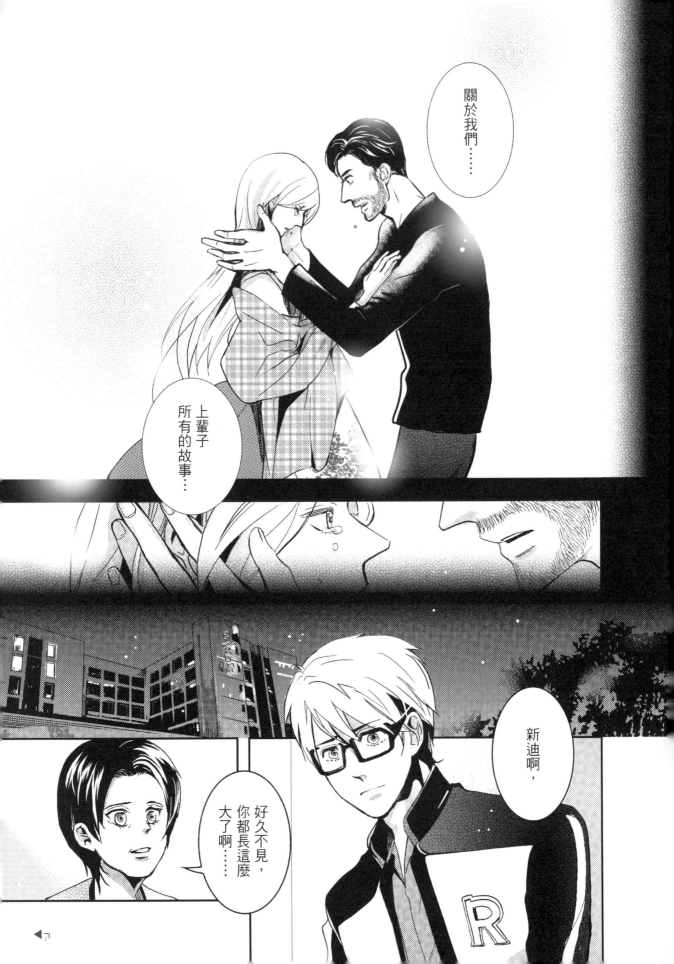

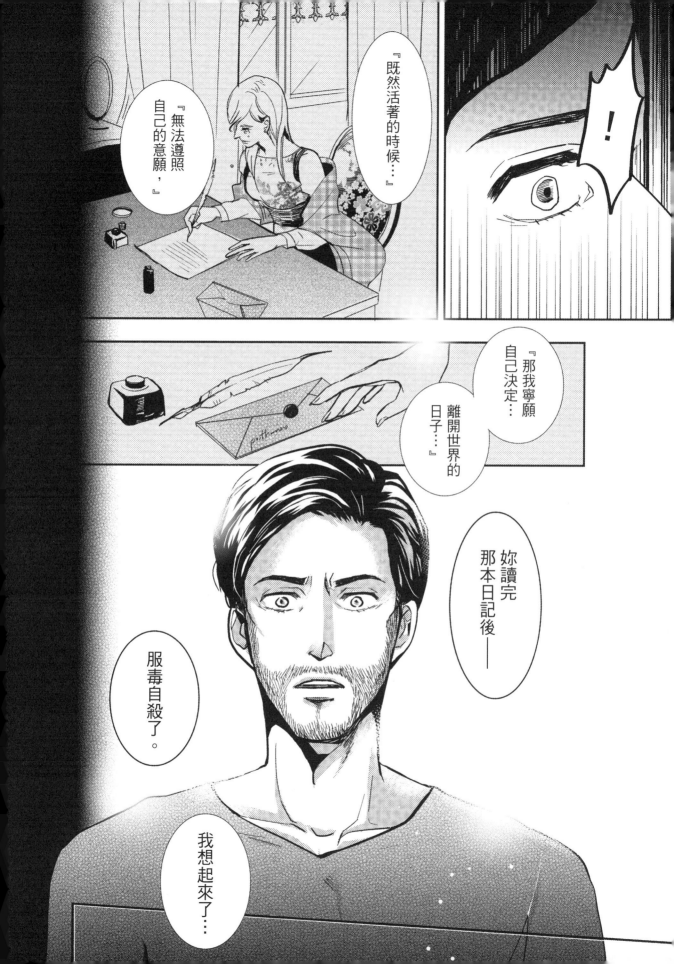

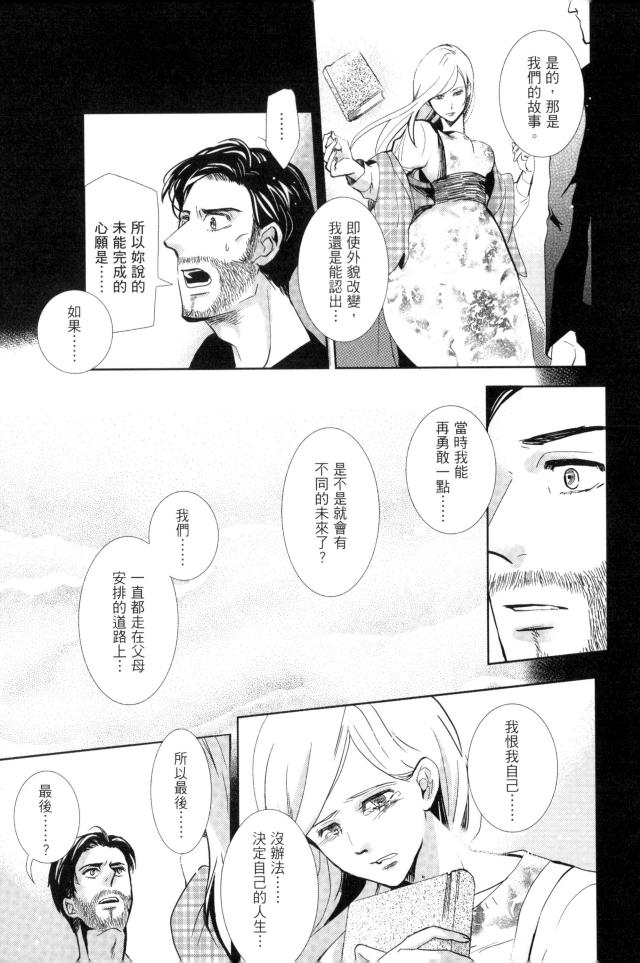

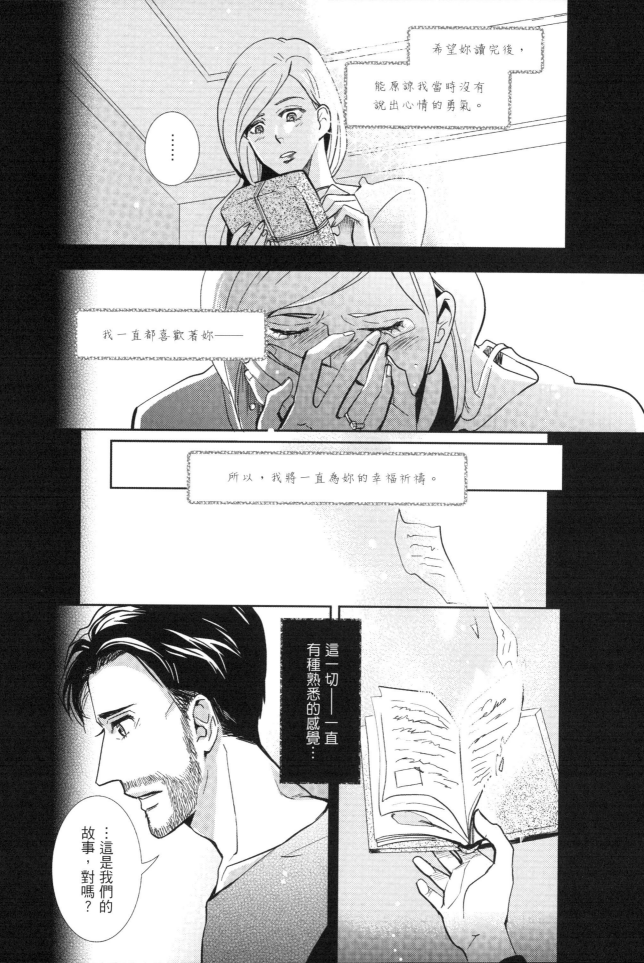

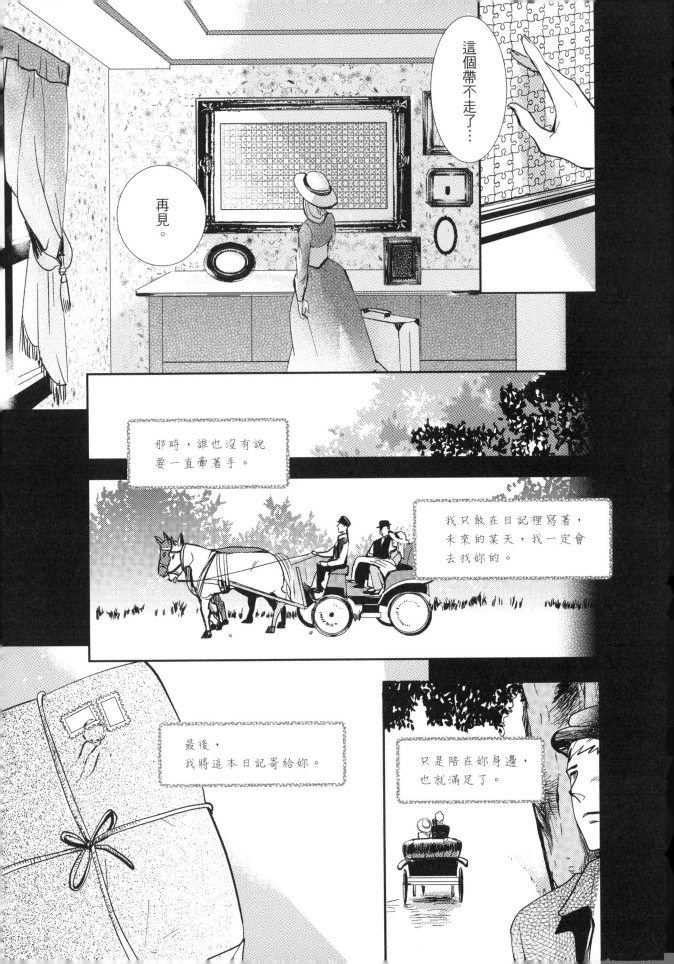

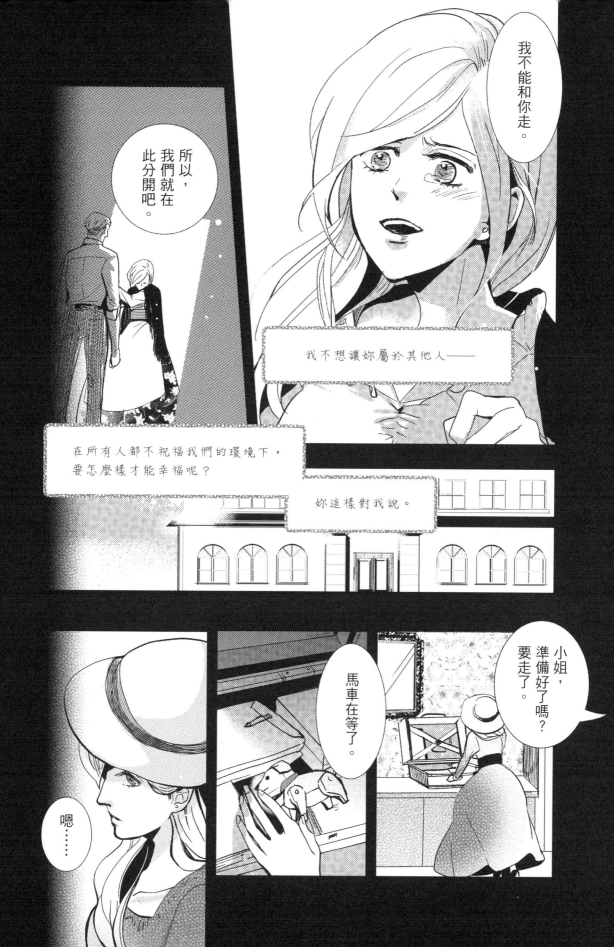

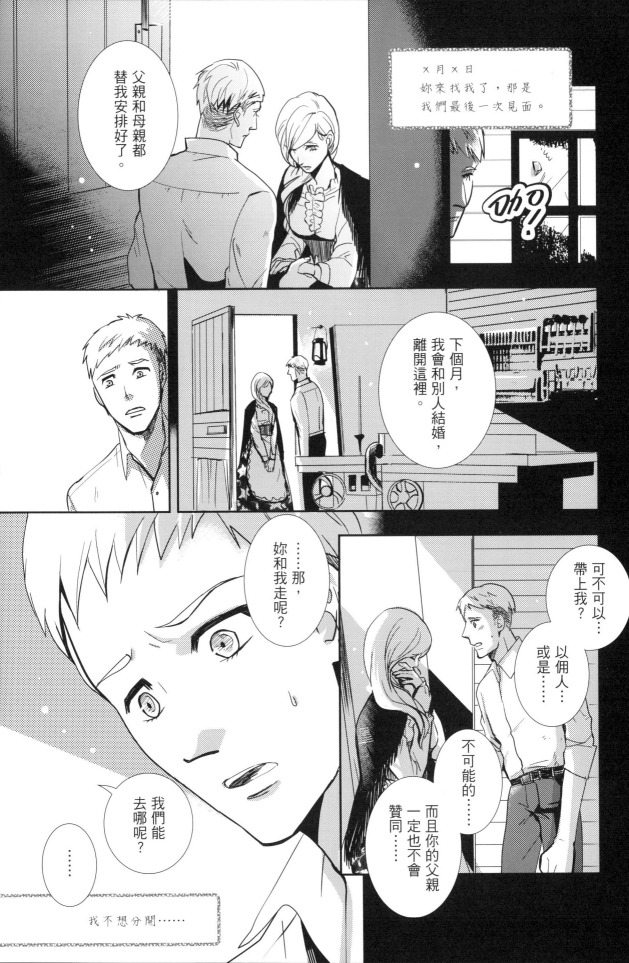

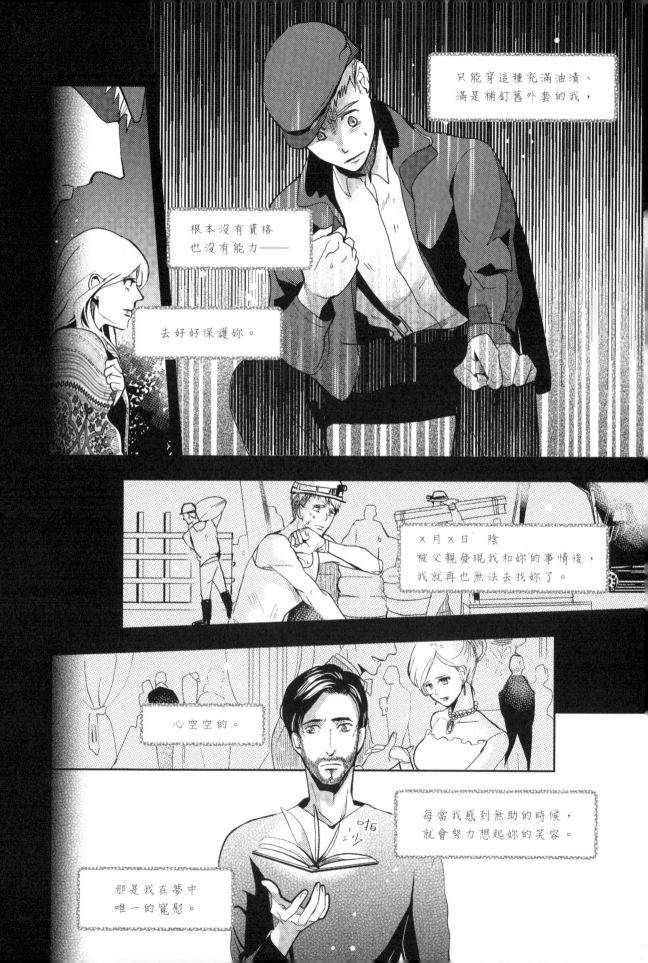

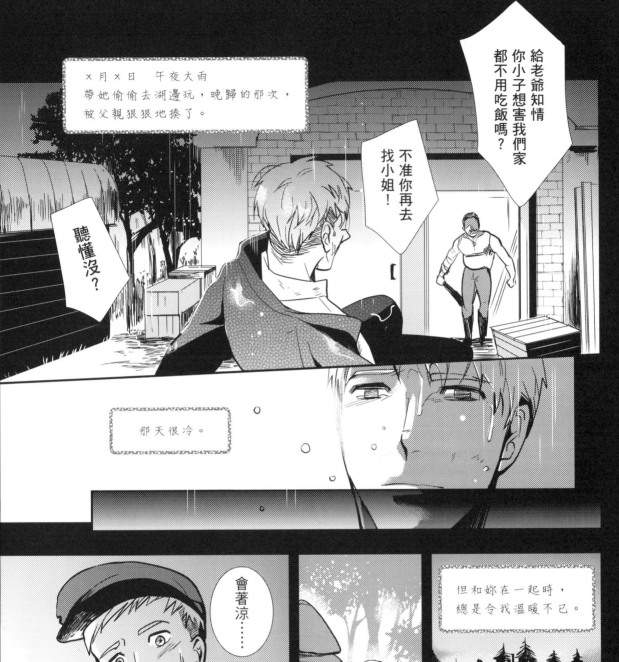

X月X日　午夜大雨
帶她偷偷去湖邊玩，晚歸的那次，
被父親狠狠地揍了。

聽懂沒？

不准你再去找小姐！

給老爺知情你小子想害我們家都不用吃飯嗎？

那天很冷。

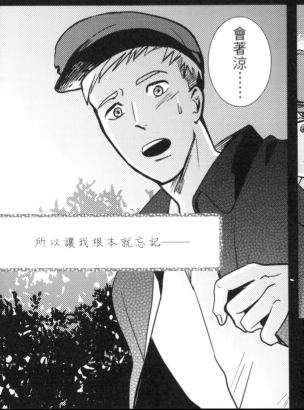

會著涼……

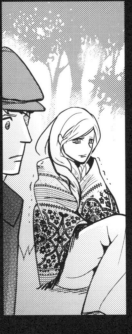

但和妳在一起時，總是令我溫暖不已。

所以讓我根本就忘記——

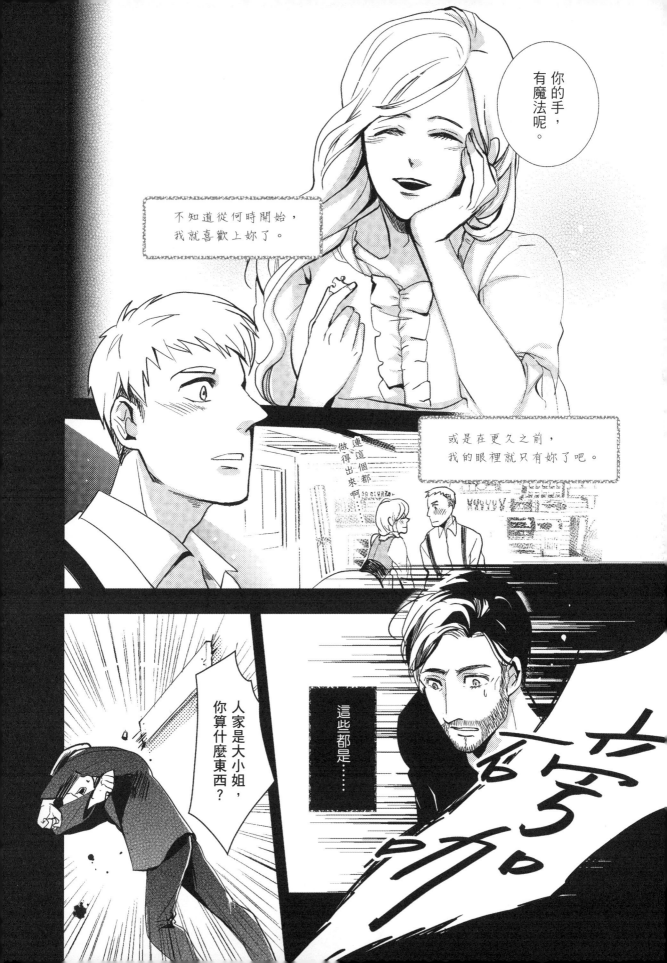

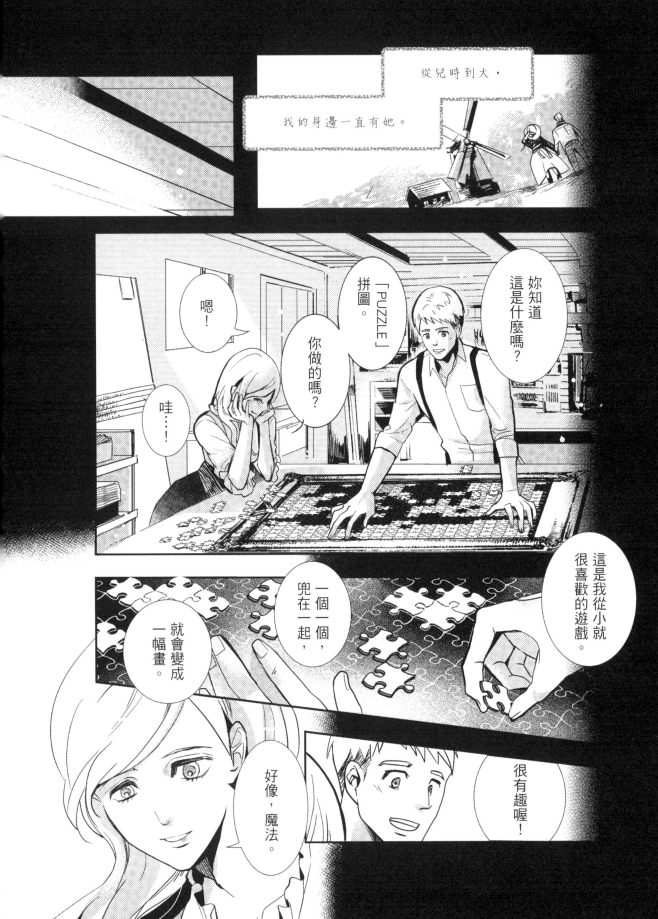

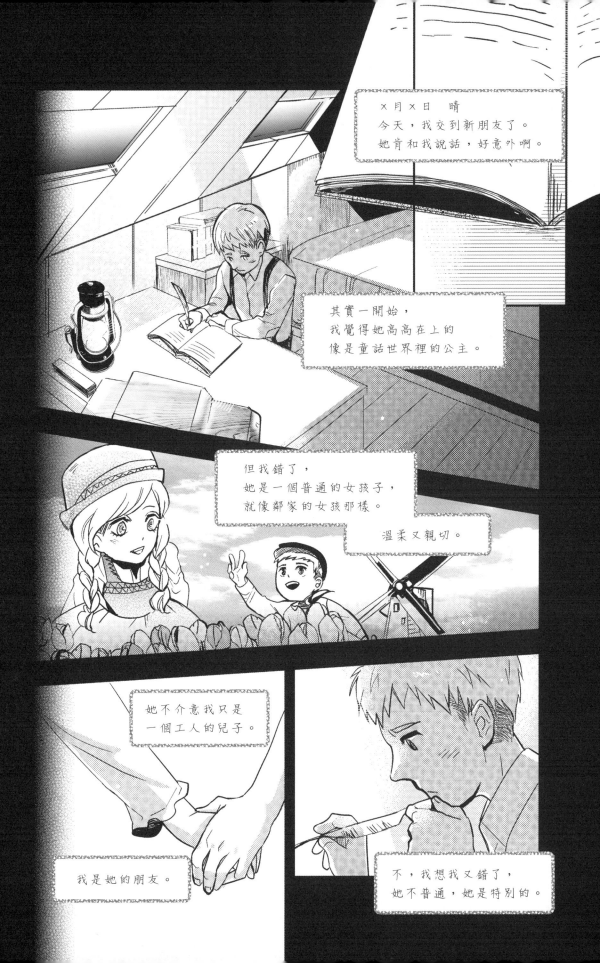

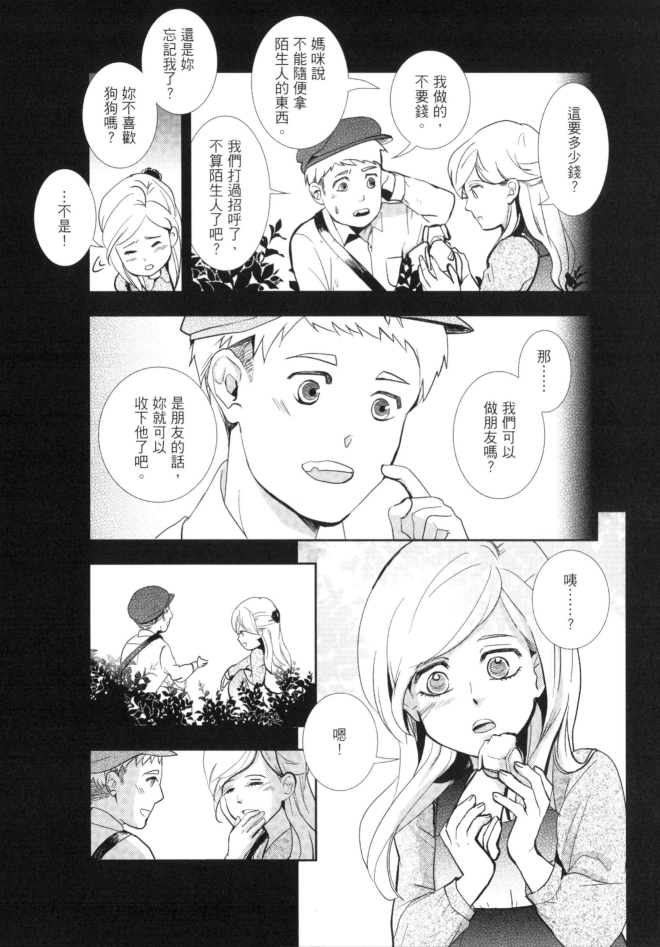

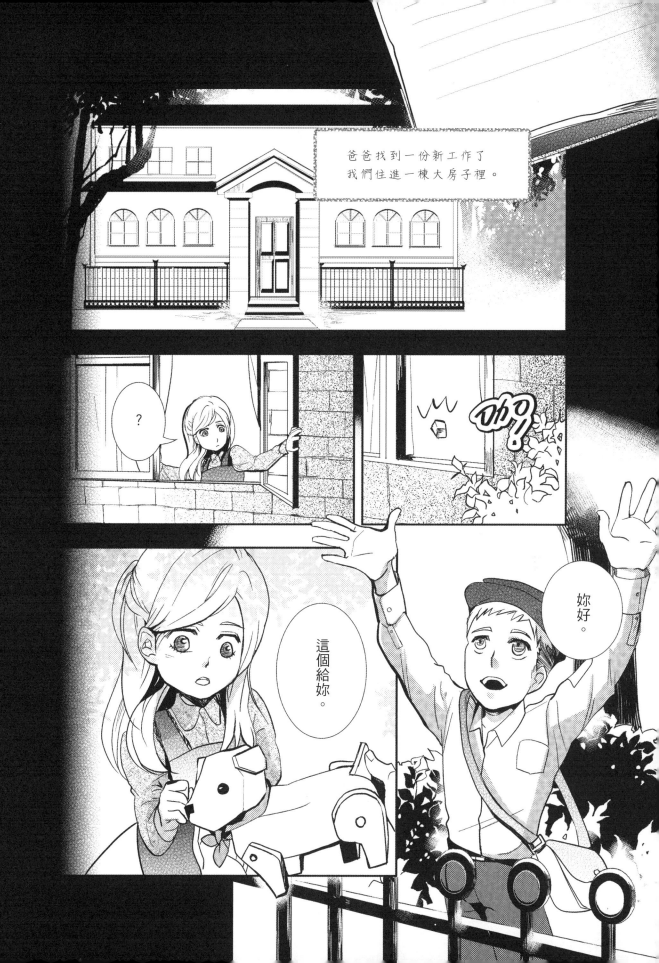

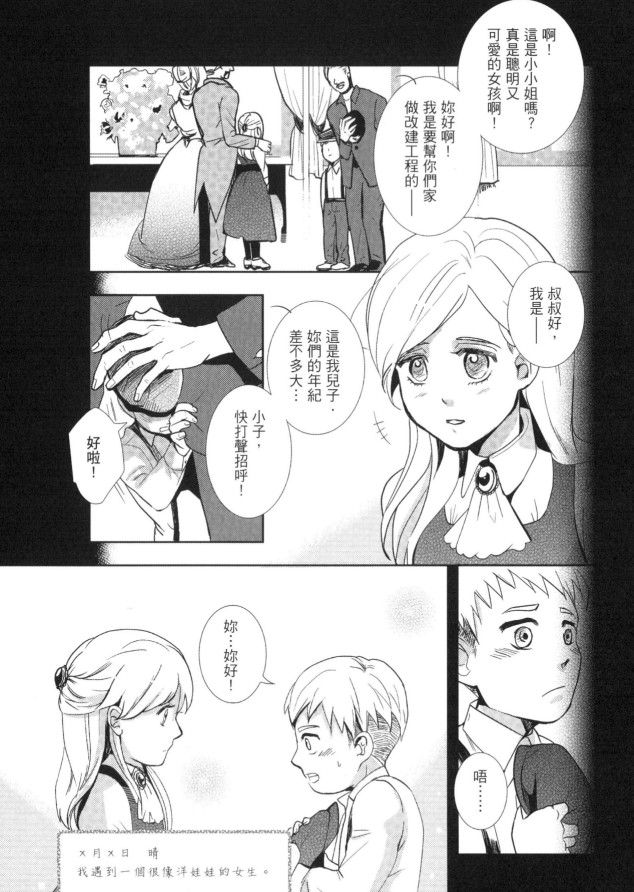

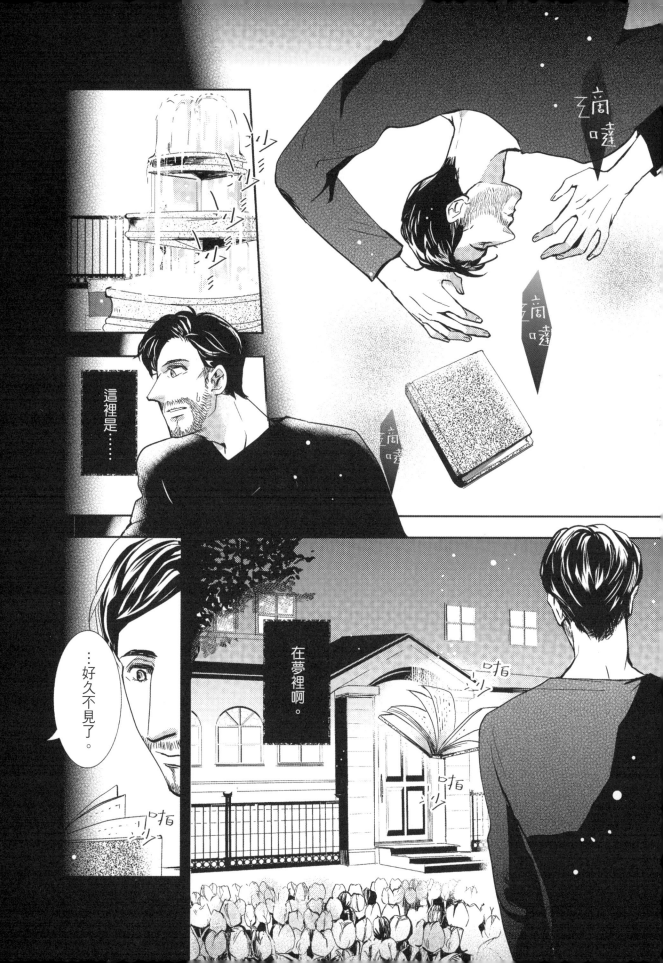

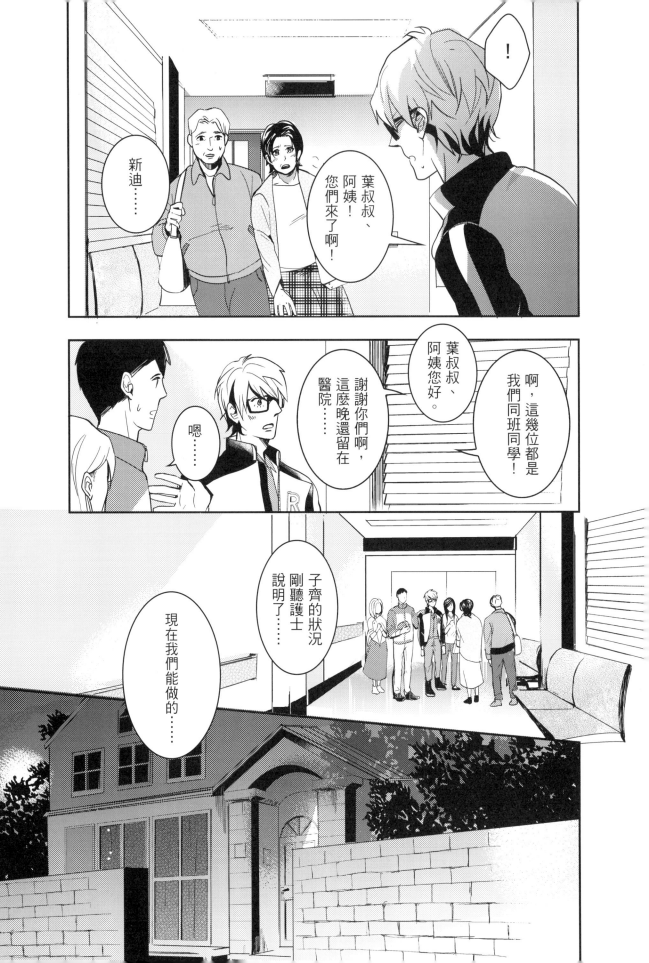

葛叔對拼圖似乎有種特別的情感啊——

葛叔
0930-

怎麼回事……

電話都不接……

！

上次打掃時找到的……還沒拿還給葛叔……

前些日子才發現原來他房間也有一整幅拼圖啊……

新迪？

記得剛來到「帕頌」的時候，

時常可以在各處撿到空白的拼圖碎片。

葛叔，這要放哪裡？

和收銀檯旁邊，那幅沒有任何圖案的拼圖應該是同一幅吧。

葛叔，這個定價是多少？

那不是商品，因為這幅拼圖少了很多片……當裝飾吧。

……寫非賣品。

拜託，整間店都像裝飾品啊。

我總是在想──

浪漫 STORY 4

早安，帕頌先生。

【第五話】

編繪—— MORIKU 墨里可

puzzle

The Puzzle House

靈
感
碎
碎
念

畫
漫
畫
，
是
一
件
要
命
浪
漫
的
事
！

用惡意與空洞餵養這世界，
於是我們變成了沒有名字的人。

《哀傷浮游》第 2 彈～
全新構思、從未公開的中篇創作！
更深刻的探尋，更絕望的光明──
末日後的時代寓言！

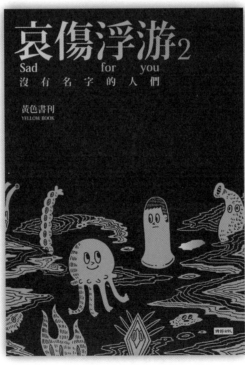

這一次，黃色書刊以更長
的篇幅，引領讀者進入一
個迷幻國度。在架空世界
中，看見我們如浮游般生
命的縮影。
在不真實中，更顯真實！

浪漫編輯室率全體編輯群
Sad for you…哀傷推薦！

出版：時報出版

100% Happiness…… 百 分 百 幸 福 原 創 起 飛

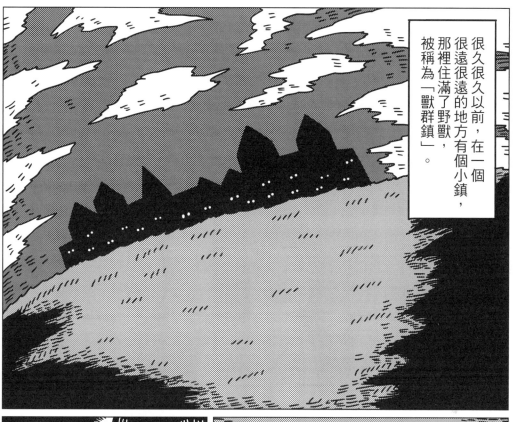

很久很久以前，在一個很遠很遠的地方有個小鎮，那裡住滿了野獸，被稱為「獸群鎮」。

他非常厲害，大家都非常尊敬那位雄。

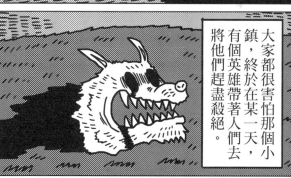

大家都很害怕那個小鎮，終於在某一天，有個英雄帶著人們去將他們趕盡殺絕。

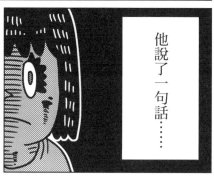

他說了一句話……

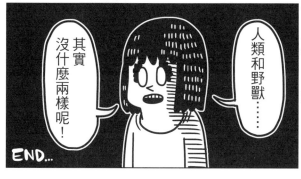

人類和野獸……

其實沒什麼兩樣呢！

END...

哀傷浮游

獻給這個世界：「人類和野獸其實沒什麼兩樣呢！」

大家都好喜歡我。

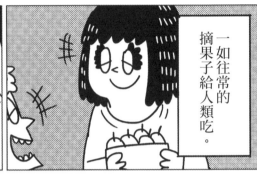

一如往常的摘果子給人類吃。

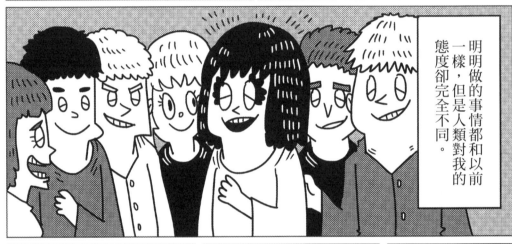

明明做的事情都和以前一樣，但是人類對我的態度卻完全不同。

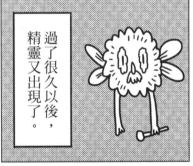

過了很久以後，精靈又出現了。

有點難過。

但是，總覺得……

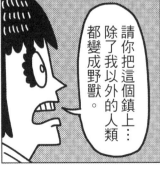

請你把這個鎮上……除了我以外的人類都變成野獸。

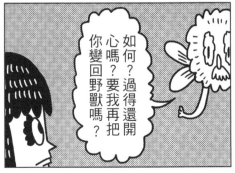

如何？過得還開心嗎？要我再把你變回野獸嗎？

浪漫 STORY 3

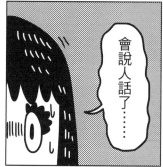

會說人話了……

我會說……

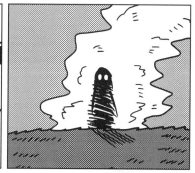

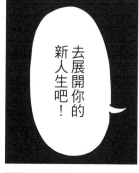

去展開你的新人生吧！

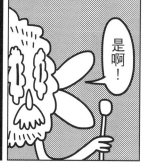

是啊！

我會說人話了啊！

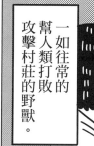

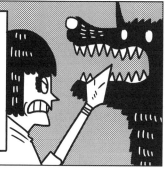

一如往常的幫人類打敗攻擊村莊的野獸。

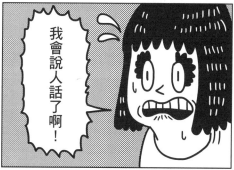

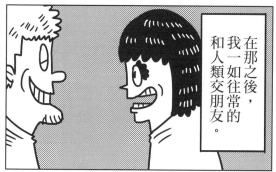

在那之後，我一如往常的和人類交朋友。

哀傷浮游

獻給這個世界：「人類和野獸其實沒什麼兩樣呢！」

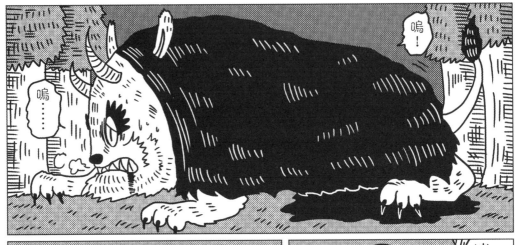

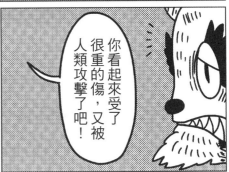

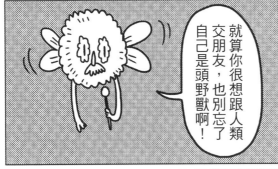

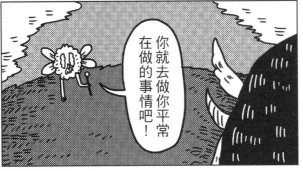

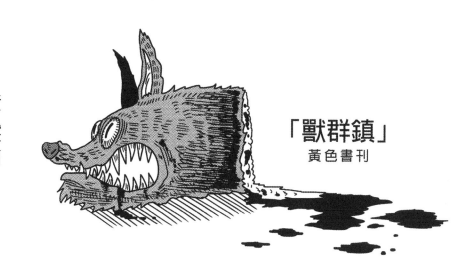

「獸群鎮」
黃色書刊

編繪 —— 黃色書刊

責任編輯 —— 圍巾小新

哀傷浮游
Sad　for　you

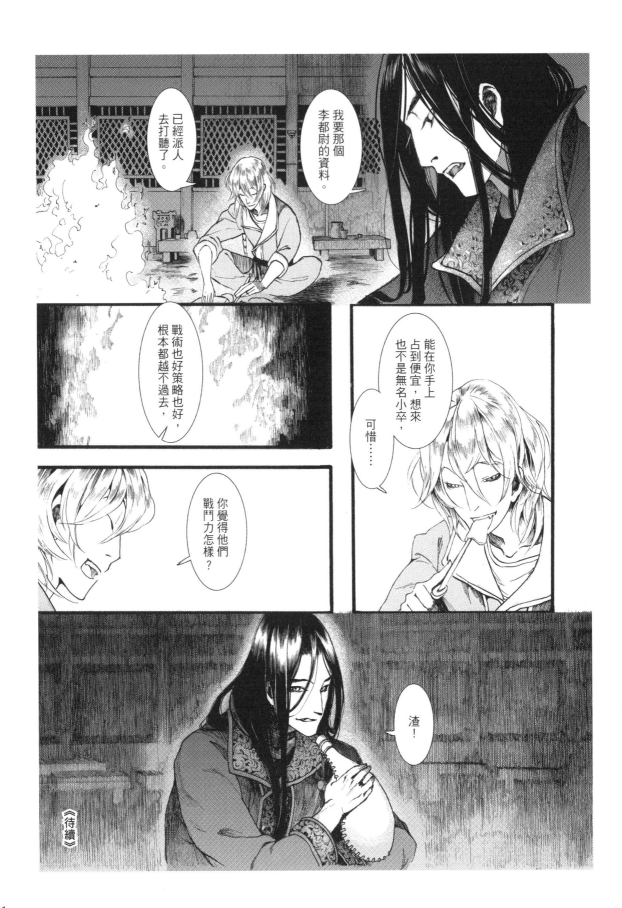

已經派人去打聽了。

我要那個李都尉的資料。

能在你手上占到便宜，想來也不是無名小卒，可惜……

戰術也好策略也好，根本都越不過去，

你覺得他們戰鬥力怎樣？

渣！

《待續》

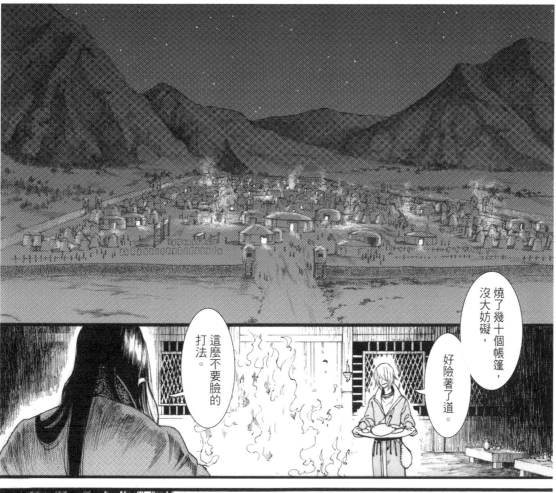

這麼不要臉的打法。

燒了幾十個帳篷，沒大妨礙，好險著了道。

倒是值得一戰。

說了漢人很狡猾的。

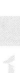

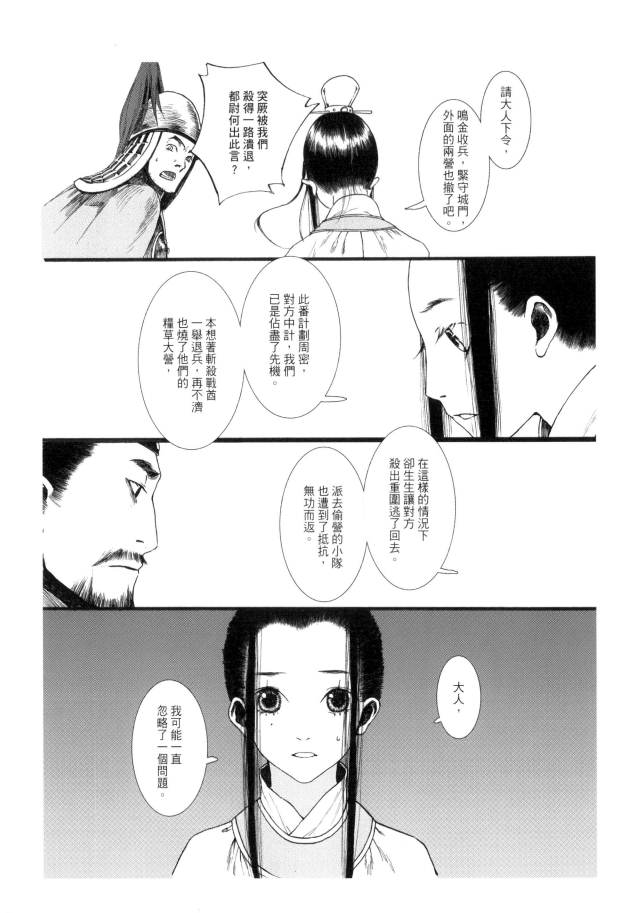

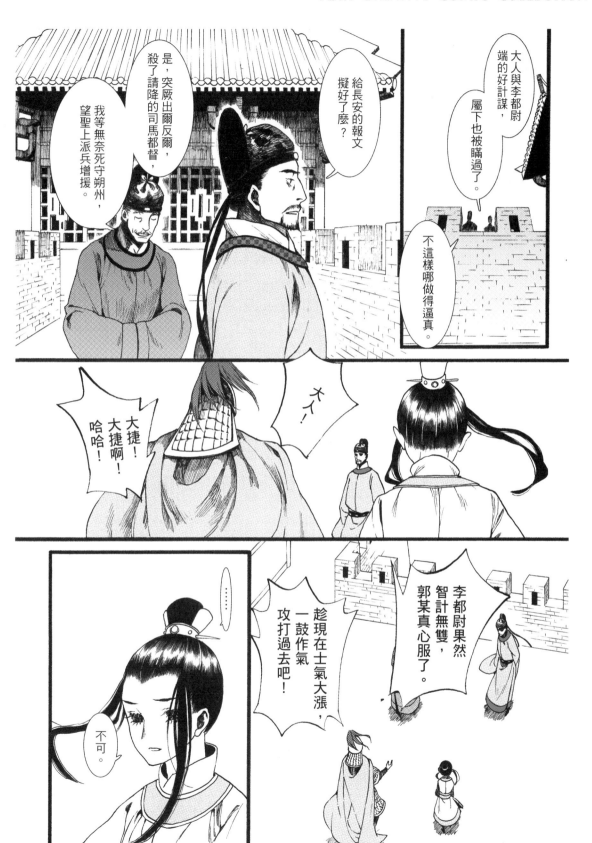

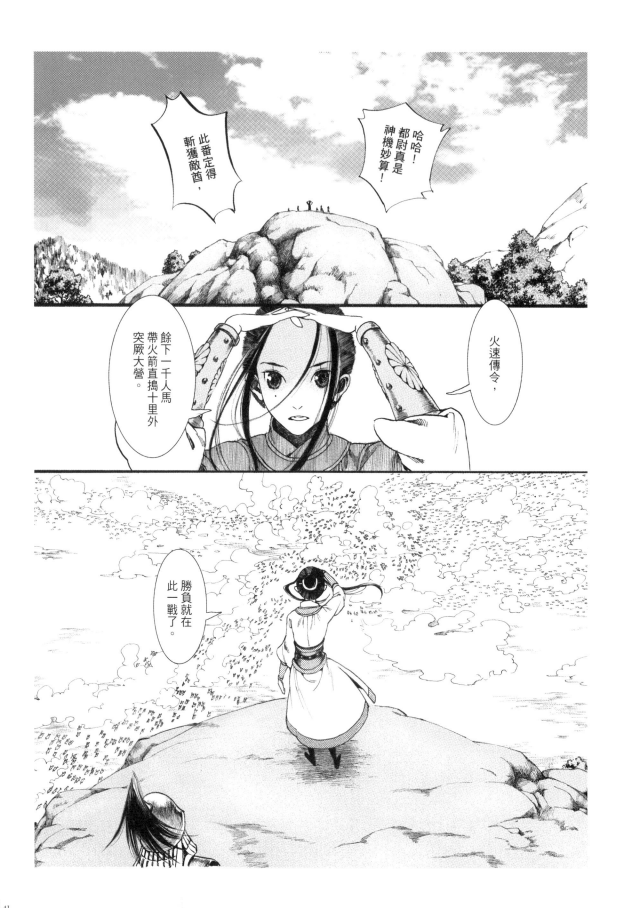

亞 細 亞 原 創 誌

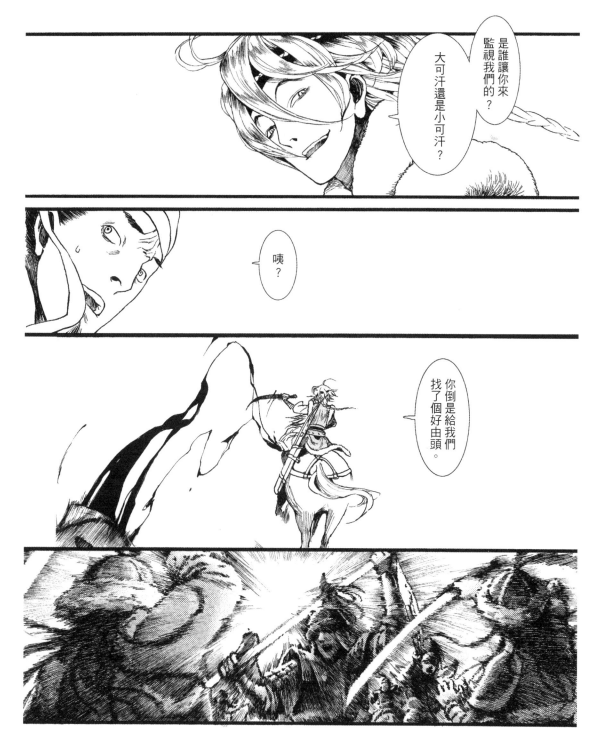

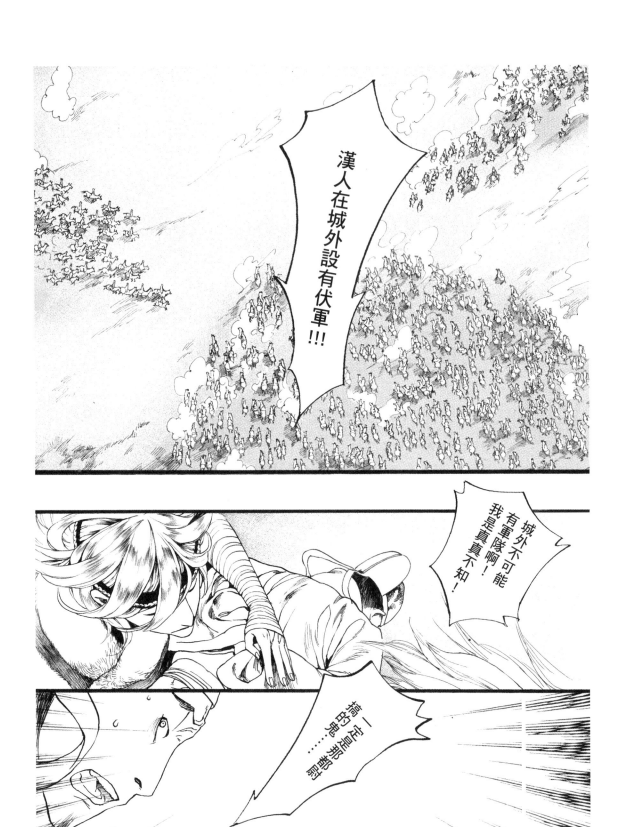

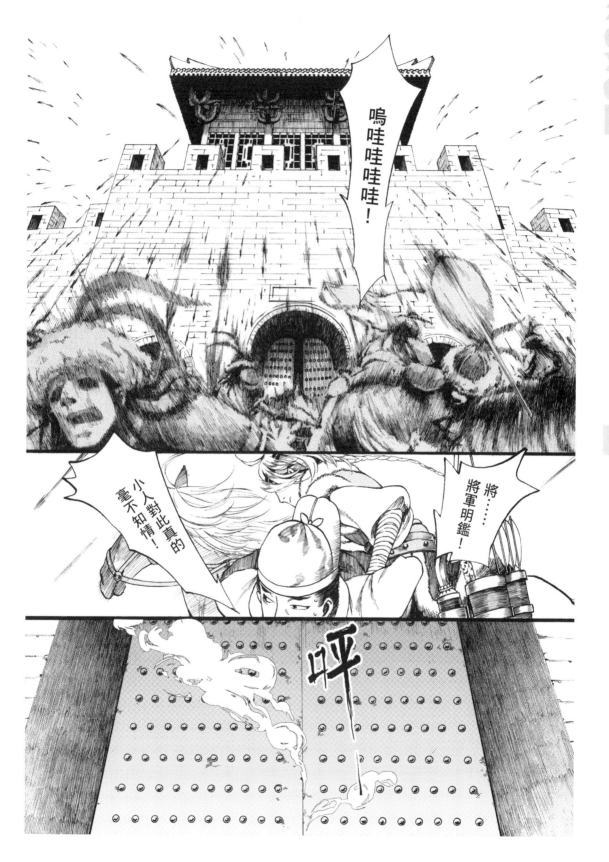

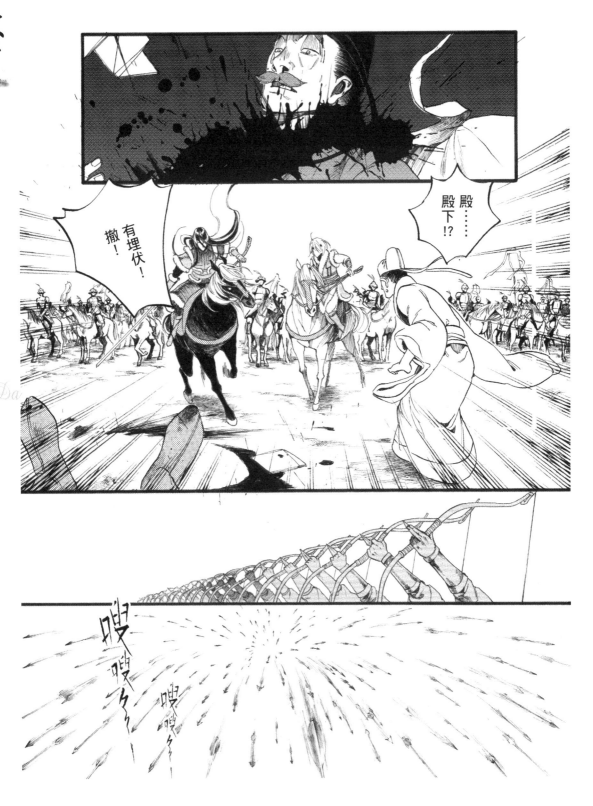

夏天島工作室

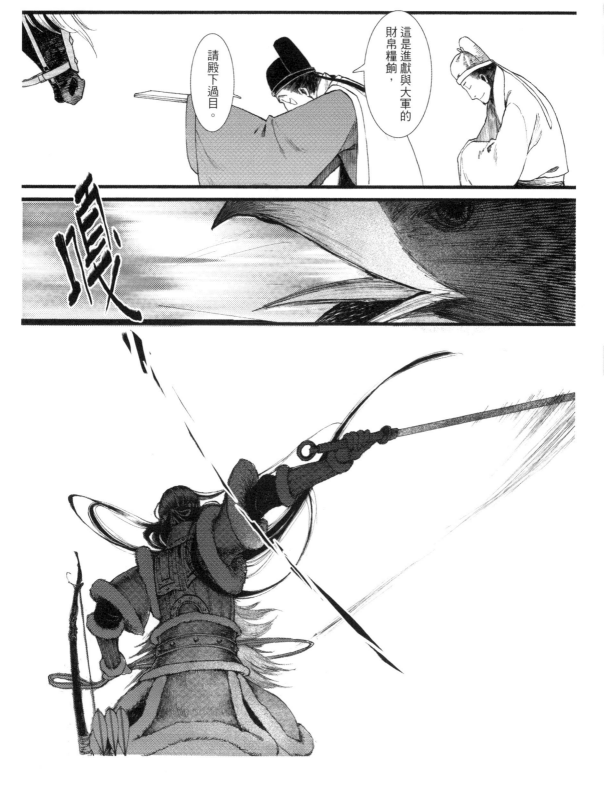

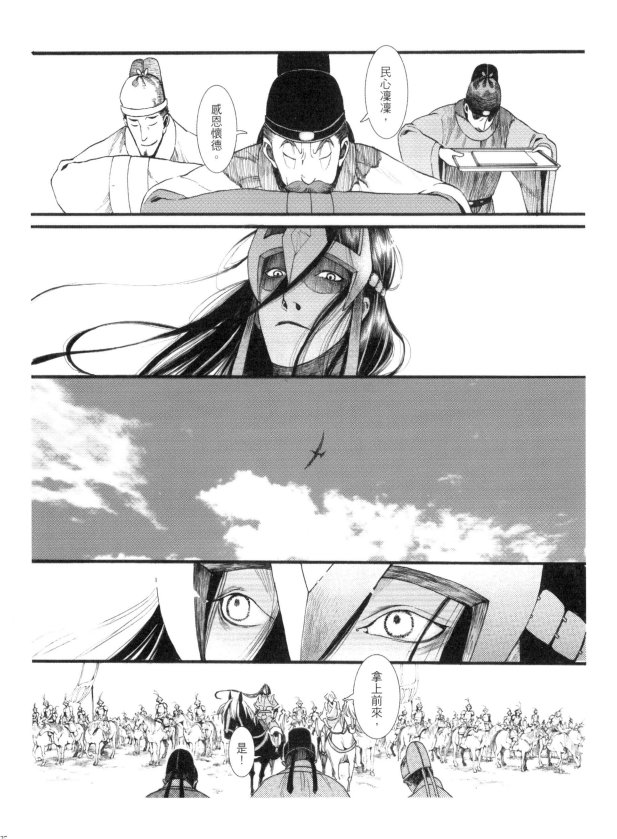

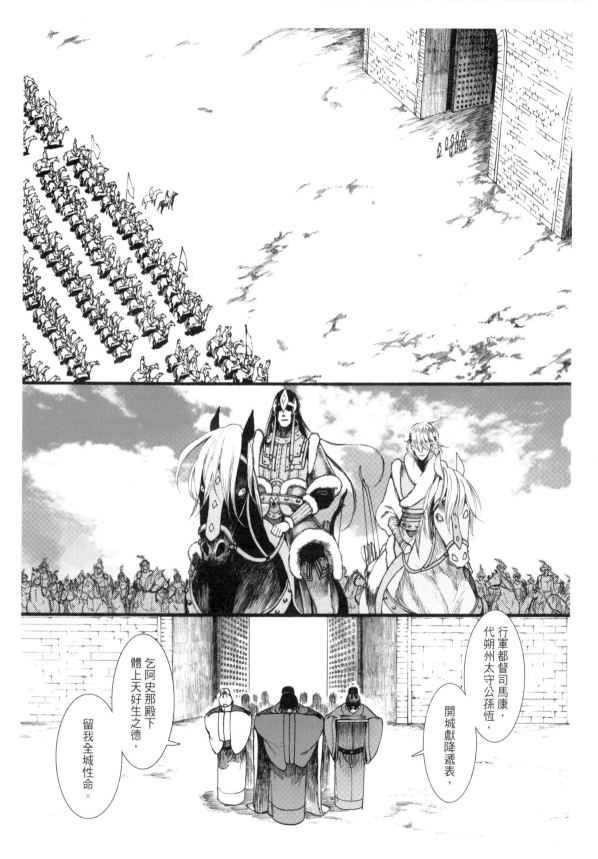

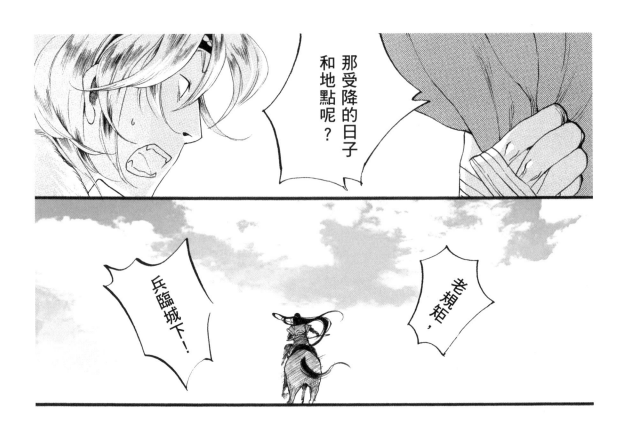

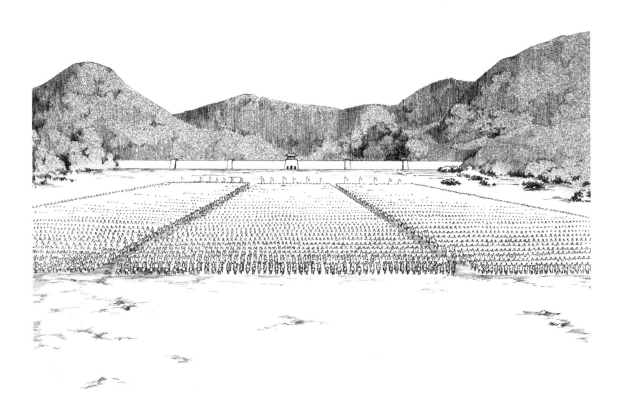

亞細亞原創誌

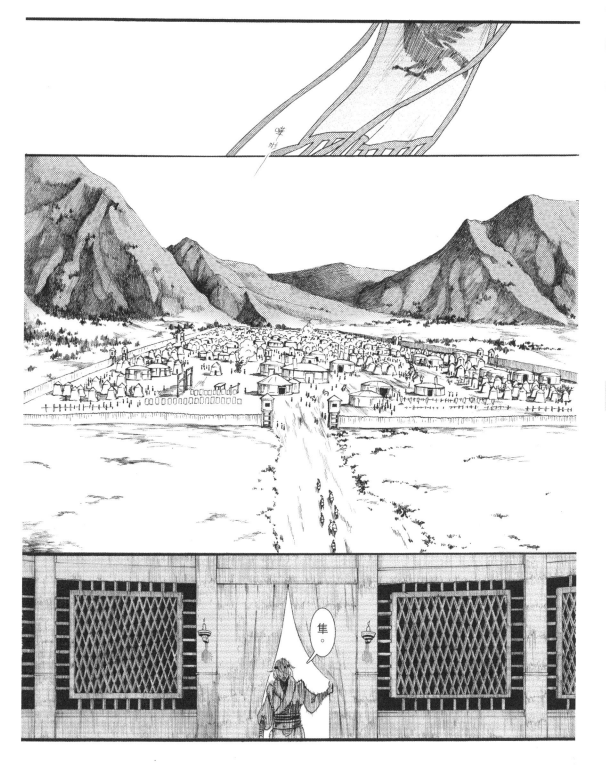

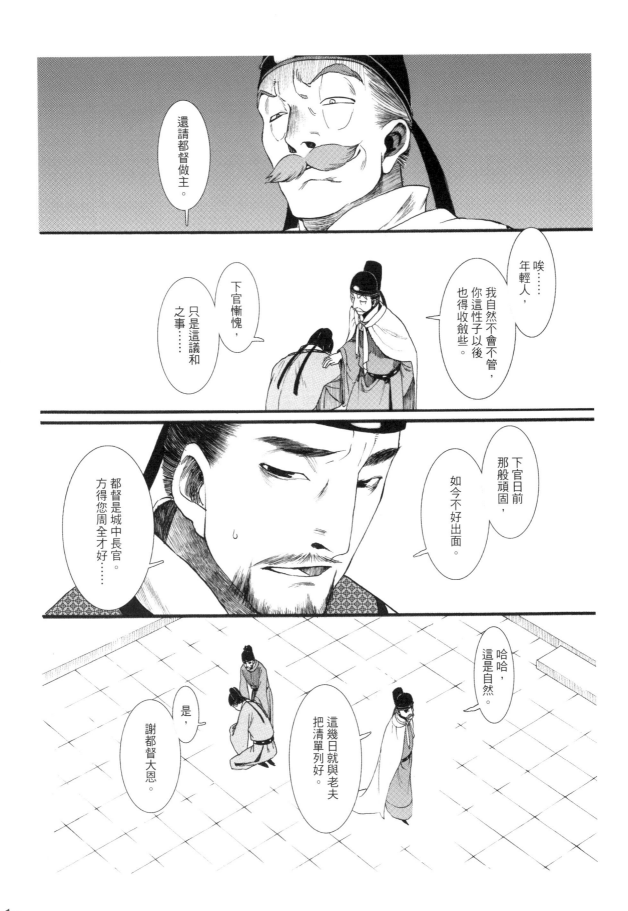

還請都督做主。

唉……年輕人，我自然不會不管，你這性子以後也得收斂些。

下官慚愧，只是這議和之事……

下官日前那般頑固，如今不好出面。

都督是城中長官，方得您周全才好……

哈哈，這是自然。

這幾日就與老夫把清單列好。

是，謝都督大恩。

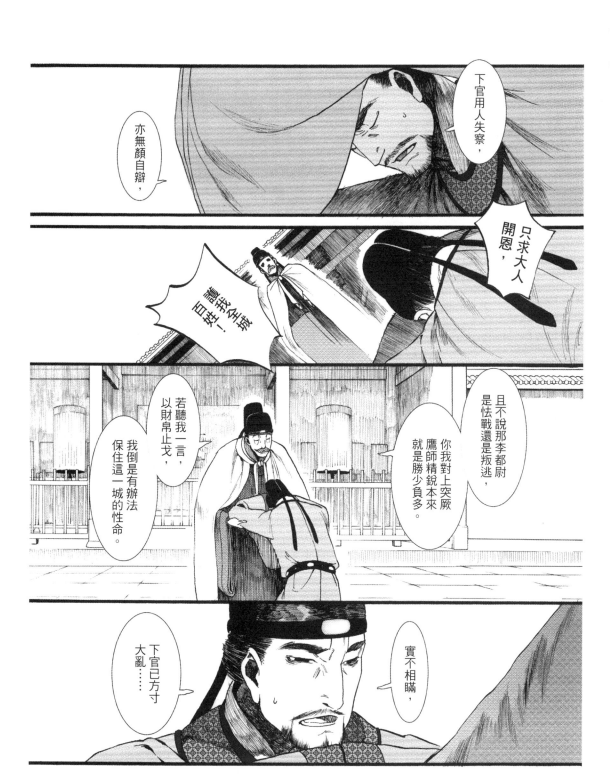

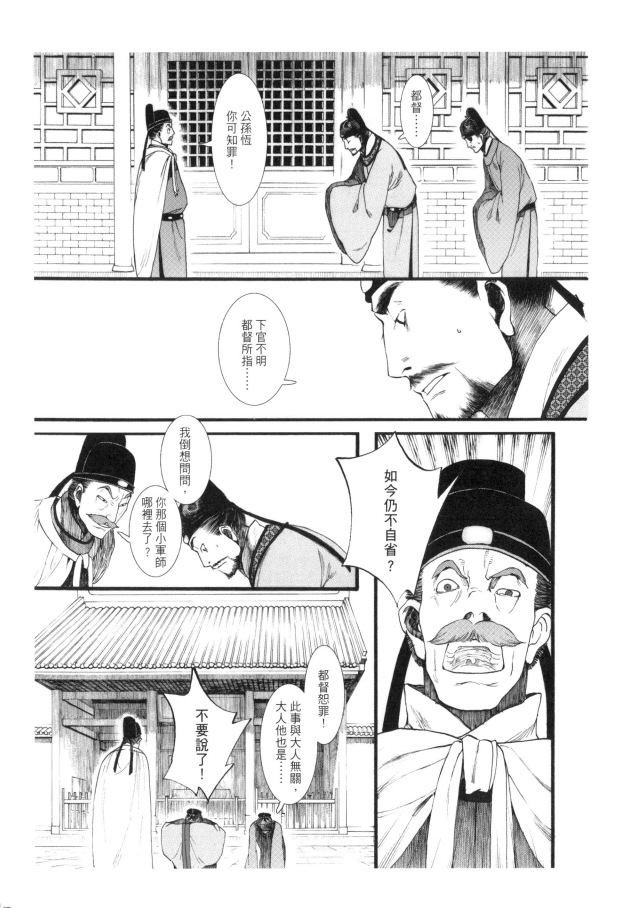

公孫恆 你可知罪!

都督……

下官不明 都督所指……

我倒想問問, 你那個小軍師 哪裡去了?

如今仍不自省?

都督恕罪! 此事與大人無關, 大人他也是……

不要說了!

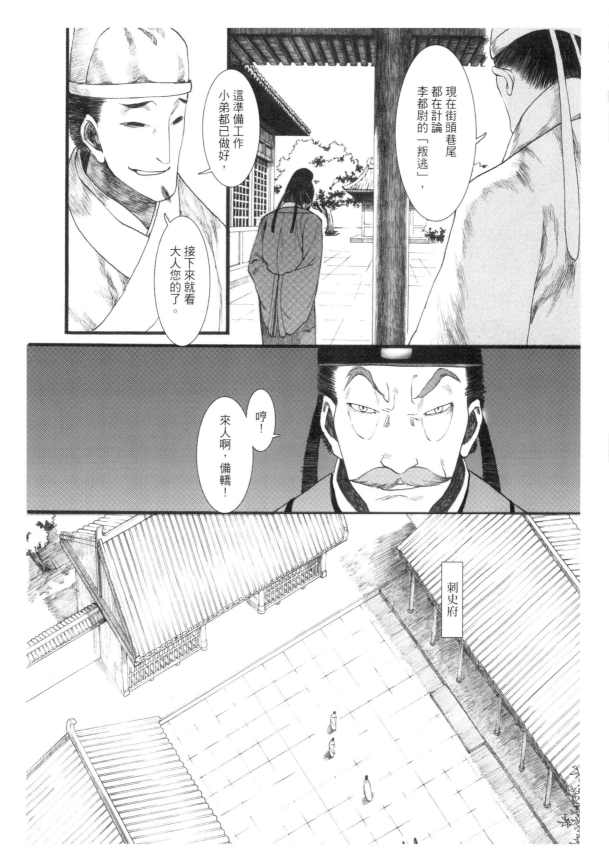

浪漫

亞細亞原創誌

1

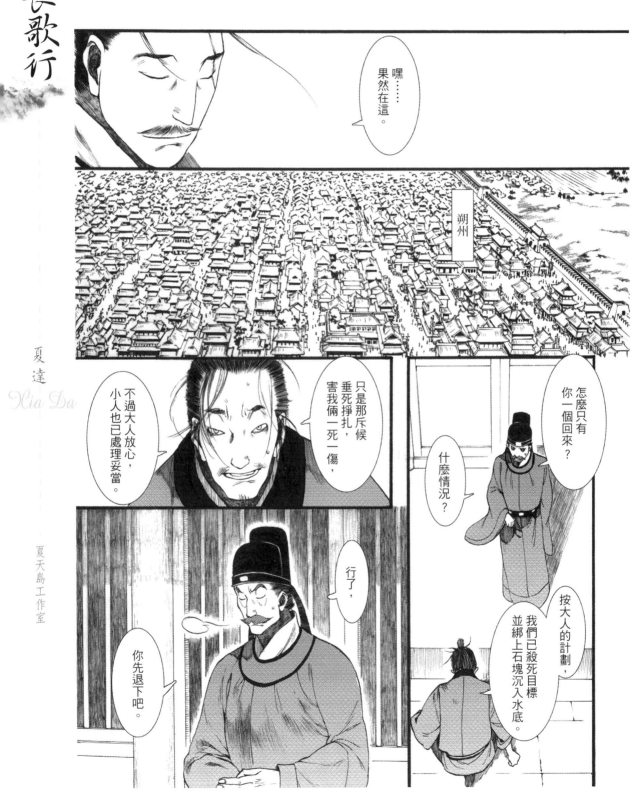

長歌行

夏達
Xia Da

夏天島工作室

嘿……
果然在這。

朔州

不過大人放心，
小人也已處理妥當。

只是那斥候
垂死掙扎，
害我倆一死一傷，

怎麼只有
你一個回來？

什麼情況？

行了，
你先退下吧。

按大人的計劃，
我們已殺死目標，
並綁上石塊沉入水底。

25

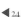

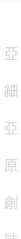

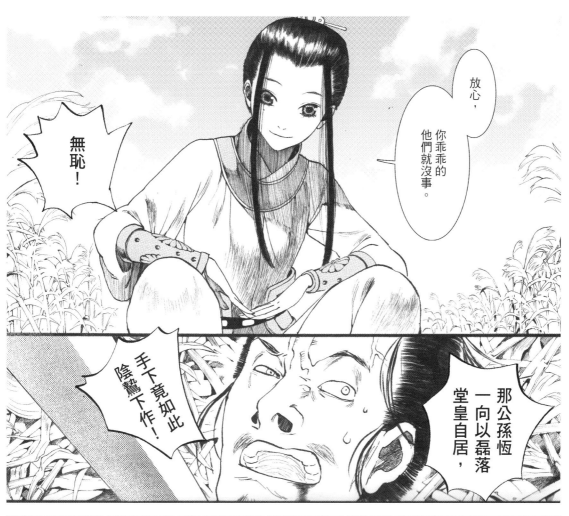

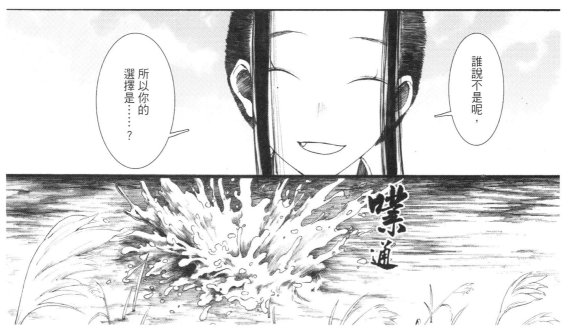

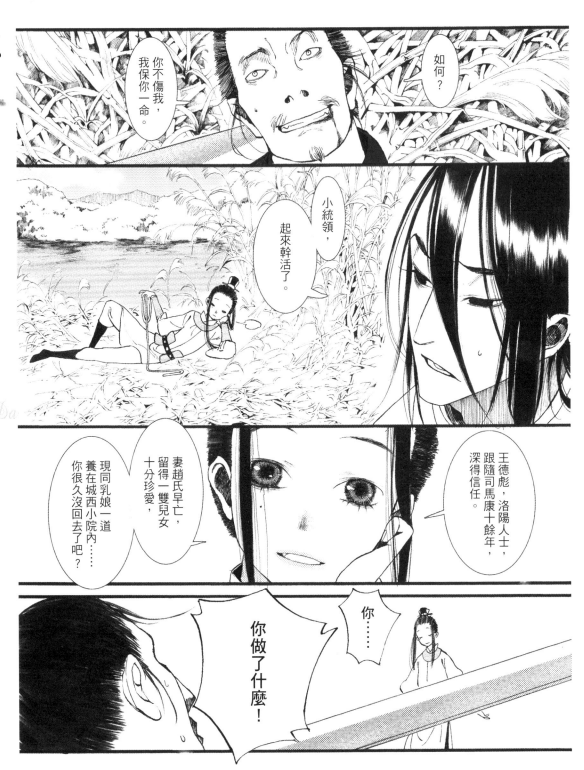

長歌行

夏達
Hia Da

夏天島工作室

如何？

你不傷我，我保你一命。

小統領，起來幹活了。

王德彪，洛陽人士，跟隨司馬康十餘年，深得信任。

妻趙氏早亡，留得一雙兒女十分珍愛，現同乳娘一道養在城西小院內⋯⋯你很久沒回去了吧？

你⋯⋯

你做了什麼！

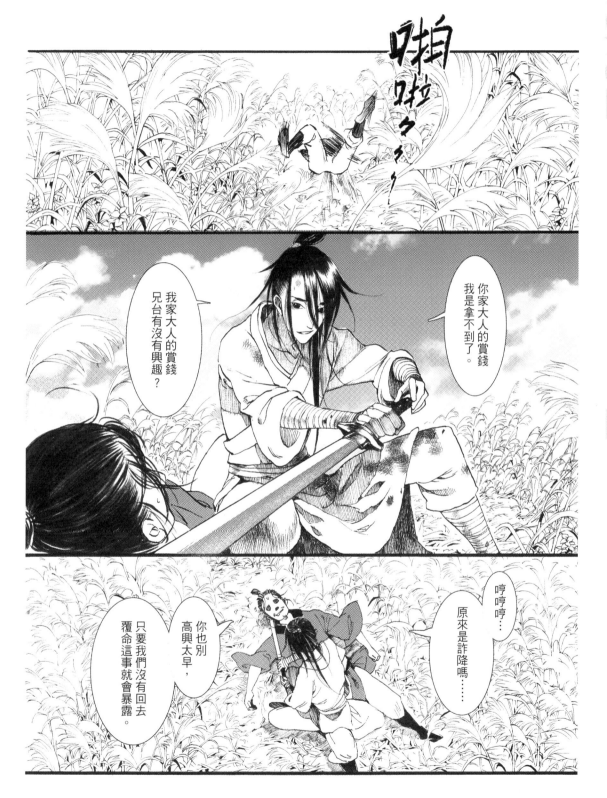

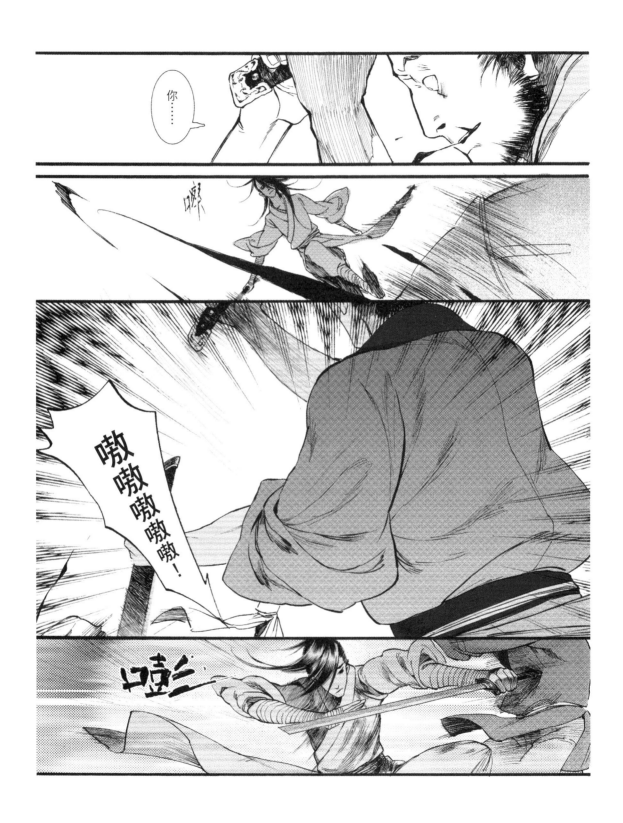

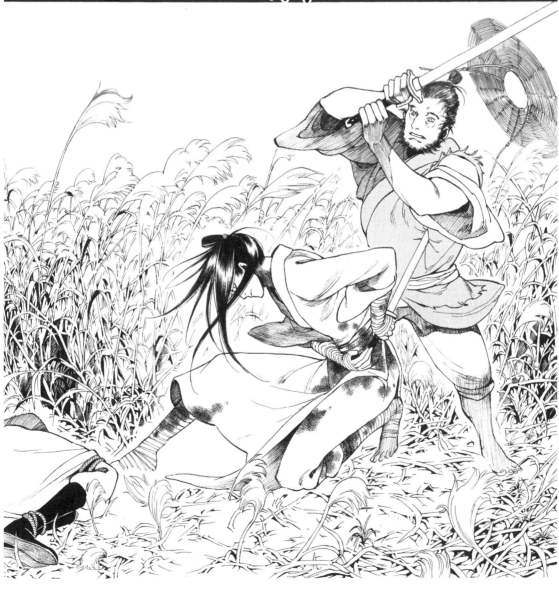

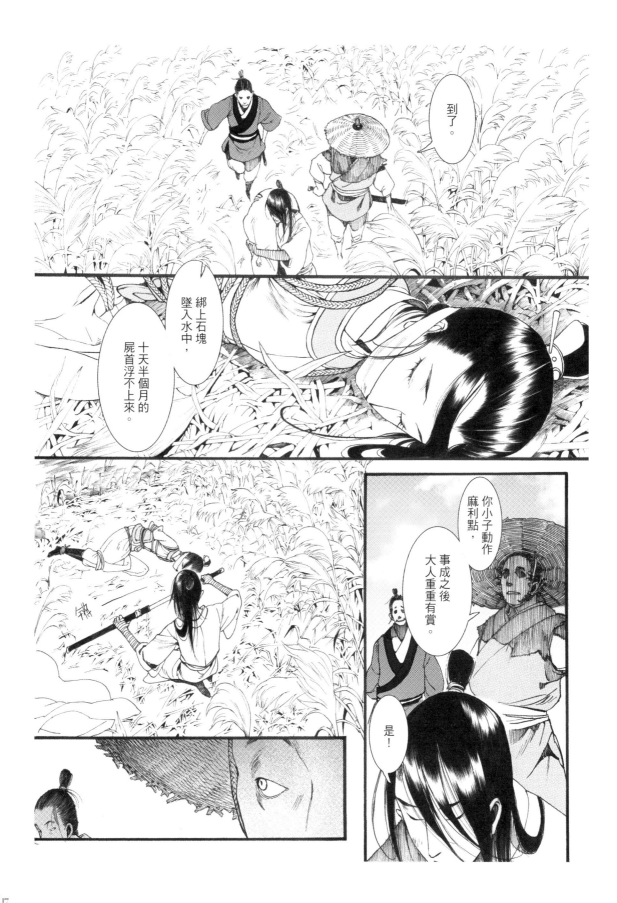

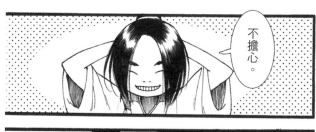

不擔心。

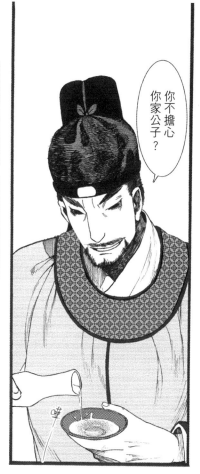

你不擔心你家公子？

你們家公子啊……

可真是個不折不扣的賭徒。

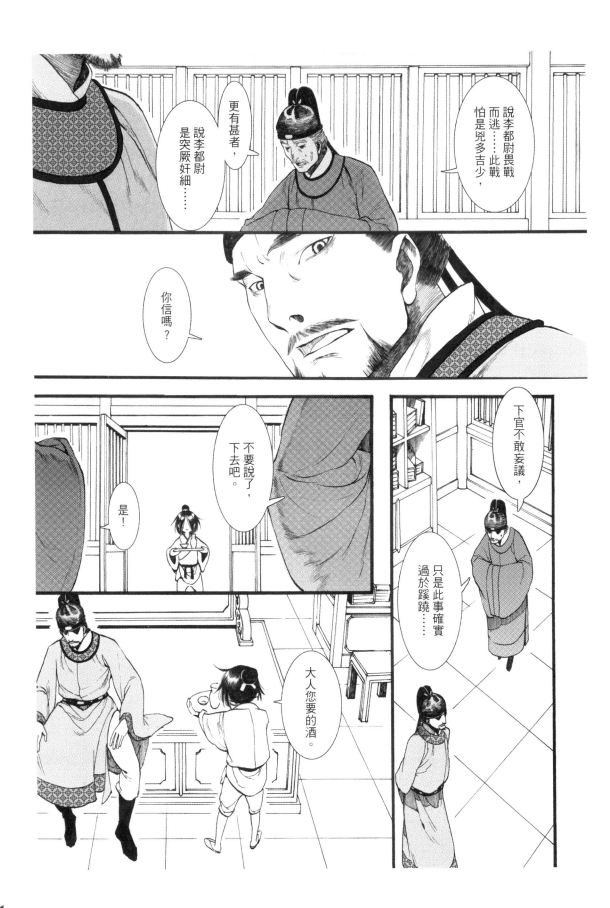

說李都尉畏戰而逃……此戰怕是兇多吉少，

更有甚者，說李都尉是突厥奸細……

你信嗎？

下官不敢妄議，只是此事確實過於蹊蹺……

不要說了，下去吧。

是！

大人您要的酒。

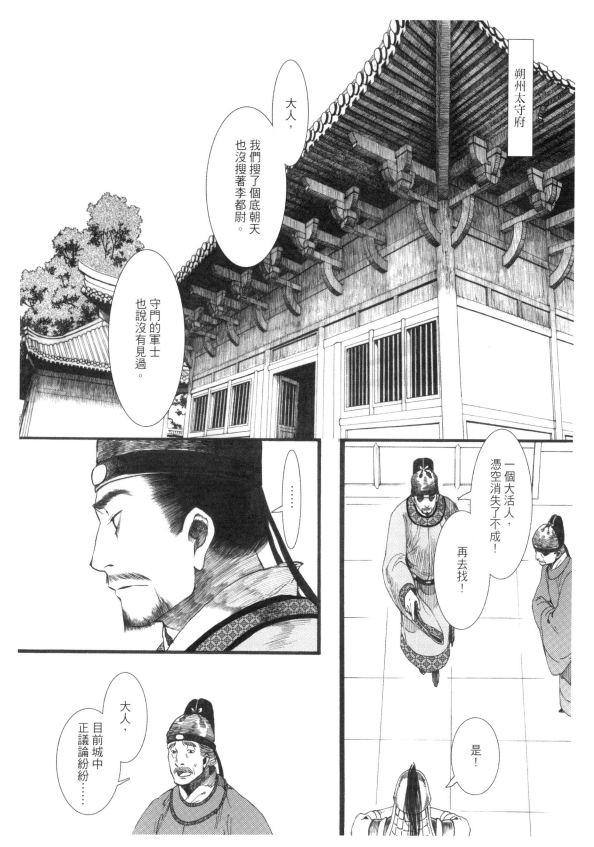

浪漫 STORY 2

長歌行

【第七話】 編繪

出品 夏達

夏天島工作室

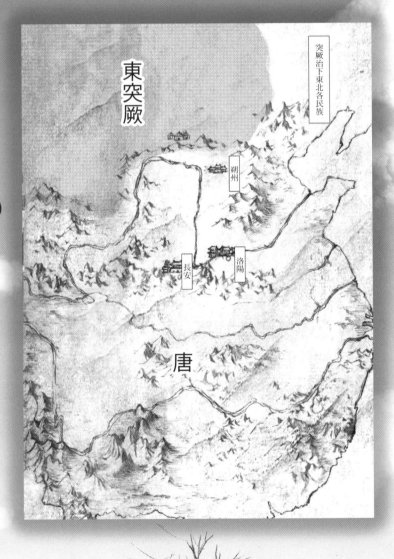

突厥治下東北各民族

東突厥

朔州

長安 洛陽

唐

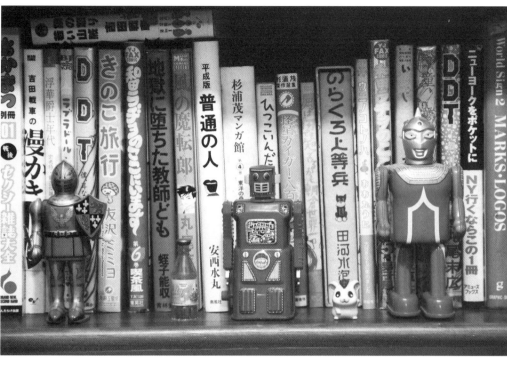

▶收藏復古懷舊玩具、漫畫書，是可樂王從小就開始的樂趣。

浪 漫 會 客 室

製作　浪漫編輯室

Q8・您曾經麥與唱片製作，與陳珊妮與陳綺貞這樣知名的女歌手合作過，如果現在要製作您作品的音樂主題歌，您最想出哪位歌手來主唱？

答：主唱的歌手，我喜歡給人想像空間要大一點。聲音很好聽，又可愛，沒有真實身份，有這樣的歌手倒是不賴。

Q9・您最喜歡的漫畫家或插畫家是誰？在您的創作生涯中是否有特別的啟蒙老師或影響較深的作品？

答：宮崎駿、墨必斯和大友克洋，都很喜歡。

我喜歡那種透過精密繪製所展現出的廣大奇想世界。從以前到現在我有收集漫畫的習慣，覺得每個畫家的風格都很有優點，都可以學習，沒有特別啟蒙師。我倒是特別喜歡歐美早期老黑白漫畫所開始發展的那種浪潮，圖象、語彙風格和氣場都好強大。有時候一面吃零食，一面看華特・迪士尼《小歡樂》（Laugh-O-Grams）動畫，雖然是沒有口白的默片，鋼琴配樂卻搭配得十分優美，真是很純粹又很開心。80年代看大友克洋的《韓賽爾與格蕾特》，淡淡草綠色封面，我特別覺得經典。

Q10・對於想投身創作的年輕朋友們，您有什麼建議給他們嗎？

答：「創作是一件很嚴肅的事，很有理想性的事，也是一場持續性的戰鬥，一分鐘都不能懈怠。」

・浪漫編輯室：感謝老師接受編輯室的專訪，也相信所有浪漫的讀者們都和我們一樣期待著每一期小啾的出現，讓我們一起跟隨著他穿越時光、遨遊奇幻冒險的國度吧！加油！

Q6・我們看到您前陣子的個人特展，請問可愛的「小啾」除了以大型公仔模樣現身在新竹內灣外，後面有沒有其他新規劃？

答：當我創造一個角色，我沒想到，最後他慢慢會有自己的個性。起初我是創造一隻小鳥，後來畫一畫就有人模人樣了，沒取名字。有一陣子，不知道為何大家開始很流行說：「嗯，我們來一起啾咪」，我覺得很有病，於是就把他叫做小啾，做為這個時代的紀念。後來叫著叫著似乎也還不賴，現在如果改名字，也許都沒有那麼貼切了。我沒有其他新規劃，我想讓他跟著時代走，我想看他怎麼長，長出自己的樣子。

Q7・您的創作領域包括了報章雜誌插圖、平面設計、攝影、公仔、繪畫藝術、甚至是音樂，這當中你最喜歡哪一項？原因是？

答：都喜歡，各種形式和理想都不一樣。只要是創作都有它的樂趣在。像我在攝影，跟廟會遶境，流了很多汗，衝來衝去的，「即便相片沒拍好，也有運動到」，就覺得很好，不會一直宅在書桌前畫圖。像幫劇團設計海報、DM時，經常連一齣新戲的服裝、造形、故事都沒出來（只有口述幾個人物），我就要著手設計了。「嘿嘿，讓我這個地下導演來天馬行空吧！」很有挑戰性！這麼一想，八家將走五小時我就走五小時，衝來衝去的，

可以說，都有它們的樂趣。

Chubi

茲卡的一天　可樂王

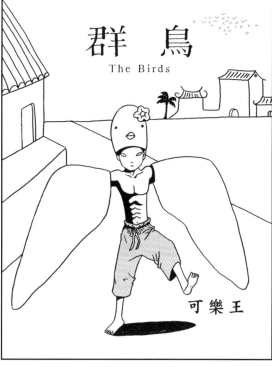
群鳥　The Birds　可樂王

浪漫會客室

製作——浪漫編輯室

Q3．知道最早您曾任職卡通公司，可以說一下這段經歷嗎？

答：十九歲時我在宏廣卡通公司畫過一年多的動畫。當時對動畫一竅不通，不過既然選擇不升學，總得找個工作做，於是在同學邀約下通過招考進去集訓了三個月，開始畫起動畫，出乎意料也都在裡面畫。那是一段特別美好時光，因為復興的同學和一些朋友的順手。上班可以一邊聽音樂、一邊打屁、一邊畫圖，論件計酬，畫多少領多少，單純得很快樂。閒暇時在太陽系MTV看了很多歐美經典電影，沒錢就回去認真畫動畫。一直畫到收到兵單，就去報效國家了。

Q4．我們知道您曾經發表過漫畫作品，還在海外也刊登過，當時的作品還可以讓讀者們欣賞一下嗎？

答：曾有雜誌和報紙邀稿，因此陸續連載過一些漫畫作品，總是充滿活力在畫。有適當的機會介紹當然沒問題囉！

Q5．您曾經在報社任職過，這段時期您是否有甚麼有趣的發現或是特別的感觸？

答：我因為在報社發表插畫而被引薦到報社，後來在報社做過五年的美術設計，這一切都是意料之外的事。當時我和主編一起開了「天生玩家」這個版，從無到有，光編排版型我就搞了一個多禮拜，捏了一把冷汗。後來又和另一個同事開了「花編副刊」，是完全以圖文創作為主的全新版面規劃。90年代的報紙，這兩個版面的漫畫、插畫的應用力度比較強，也成為一個熱門的漫畫創意發表平台。那是一個網路尚未普及的時代，我記得當時主編常常都要去扛麻布袋，都是讀者回信、反應相當熱烈。

浪漫

POP ART
Adventure Fantasy

可樂

就在前不久，可樂王老師舉辦了一個名為[勿忘我]的個人畫展，除了他近年的畫作之外，還展示了他許多豐富的收藏。認識可樂王，是在老編非常非常久之前的事了，而近年最經常看到的訊息則大都是他專注在繪畫創作以及他長期關注的地方文化事務、例如家鄉歷史建築物的保存等等～

針對這些，可樂王是這麼說：「與其說是關注地方事務，不如說是累積這些年我對文化事務的不理解。不過後來我發現，如果是一道垮掉的牆，我們用力把球打過去，有時彈都彈不回來。那還建言甚麼呢？嗯，對創作者而言，專心創作就是美德。」這就是可樂王，凡事盡心、努力，至於其他的部分，就請大家從下面這些專訪中好好認識一下囉！

Q1・第一題是每位受訪者都要通過的考驗題。請問老師做過最浪漫的事是甚麼？

答：對我而言，可以專心追求一件事，就很浪漫。像熬夜畫畫本身就是最浪漫的一件事，一方面可以讓自己很專心，一方面夜深人靜慢慢工作、聽聽廣播，感覺可以聽見宇宙傳來外星人的聲音。可能是聽錯了，不過真是很棒的一件事。現在已經不常熬夜了，偶爾當夜貓用來畫畫，感覺還是十分浪漫。

Q2・請問您筆名的典故是？不會真的是因為很愛喝可樂吧？

答：完全不是。會取可樂王為筆名，就是「自立為王」的意思。因為我當年工作可以說是相當投入，每天關起門自己搞東搞西，沉浸在自己的世界裡，所以想取一個「自以為很厲害又很自我」的筆名。「可樂」則是出自一種安迪・沃荷式或李奇・登斯坦式的那種流行「普普藝術Pop Art」，在那個我活著的複製年代，接觸的行業大都是雜誌、報紙、出版業，完全奉獻的我自己，也希望可以被複製成像如一排一排可樂罐式的芭樂歌風格，而成為一種時代看板的惡趣味。

（攝影／LEO・圖片提供／可樂王）

▼日出台灣---高雄巨蛋站公共藝術

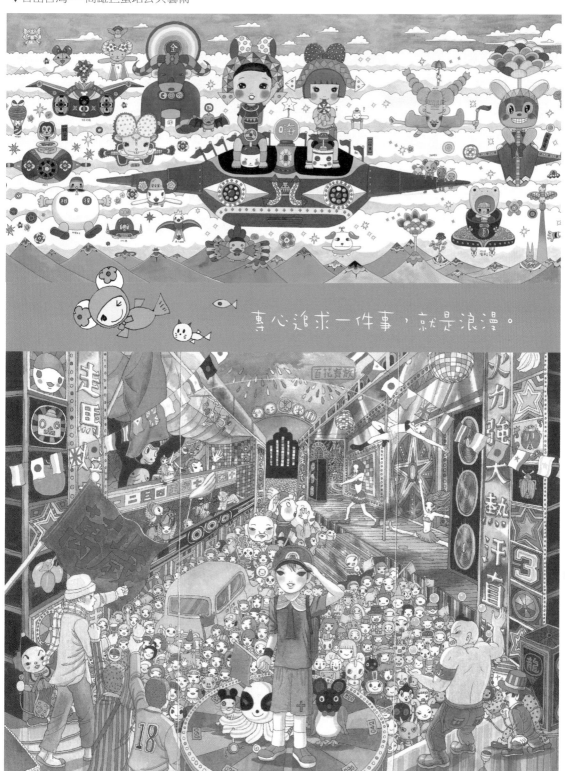

浪漫會客室

製作

浪漫編輯室

▲戰爭系列作品插圖

愛漫畫，是件浪漫的事……

Inspiration

靈感碎碎念

畫漫畫，是一件要命浪漫的事！

哇~ 這是哪部偶像劇的帥哥啊?

畫漫畫是一件很開心的事。

坐在書桌前，
把以前的漫畫書找出來
啪拉啪拉翻一翻，
很多從前感動的事都回來了。
這都跟童年經驗有關……

可樂王

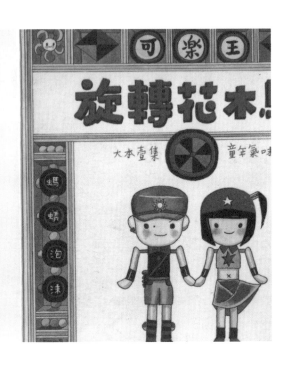

不隔你說，我國小三年級就立志成為一名漫畫家。

彷彿我還可以清楚記得我天真的同學們在秋日午後的課桌前圍著團圈圈向我索村〈宇宙火鳥大戰惡魔黨〉時神盼驚驚然的表情和嘴巴裡面露出的大蒜味。

那是我的第一套漫畫創作，自然是襲自吉田龍夫〈科學小飛俠〉的卡通影片，共分十二集，畫了一學期，最後應同學們之要求惡魔黨基地全都殲滅。世界和平。

然而現在回想起來，好像同學們躲在我耳邊機哩咕嚕、嘰嘰咕咕似的。

儘管那已經是二十年以前的事情了。

小時候我家書架上根本沒有漫畫書，所謂「漫畫書」在我的概念裡其實是一種神秘流傳在童黨間的珍貴之物~和童年玩伴將漫畫書一本一本的傳閱，傳來傳去，封面早已不見、內頁也脫落了，我會把它拿回家黏好，努力畫上封面和差頁……可能是因為這樣的經驗，開啟了什麼與漫畫連接的內部機關也說不定。

我在想，看漫畫的人有幾種類型，像在租書店裡看的人，很快速翻一翻，一下子就看完了，看的是故事，一本接一本，攻城掠地式的看，是一種。也有另一種，能夠將自己投入其中，欣賞漫畫分鏡的美、畫風的美、編導的美、將它當成一種藝術美學層次品嘗，慢慢享受。我恐怕是後者這種類型的人，所以我珍藏許多被童年玩伴所丟棄的漫畫書，保存到現在。

一九九八年，我出版了第一本書《旋轉花木馬》，封面折頁是這樣寫的：「我在國小三年級就立志成為一名漫畫家……」

這是我最初的夢想。

總之，現今持續在業界努力畫漫畫的人，在我看來都是對漫畫有感情、得了愛情瘟疫的人，都是擁有天真浪漫的情懷者，否則在台灣漫畫創作環境這麼壞的年代，如果不是因為還有點理想，誰瘋了要幹這件事？

不管怎麼說，這次的新連載，希望大家會喜歡。

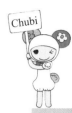

小啾的奇幻冒險

Chubi No.01 意外！

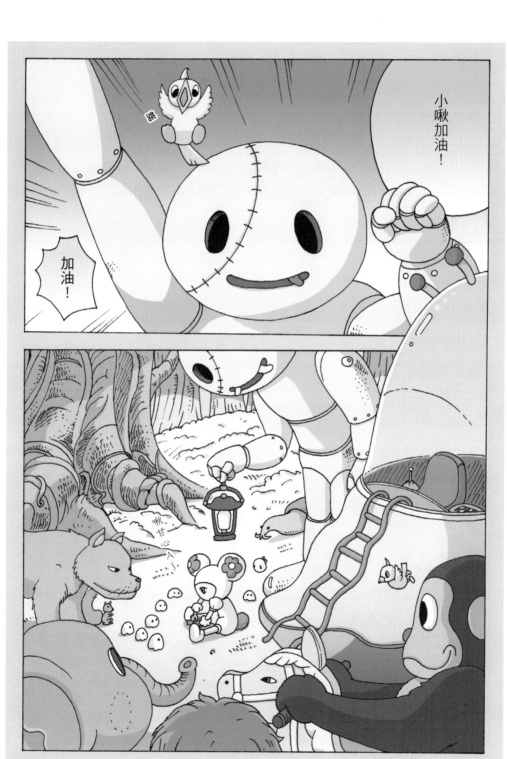

小啾加油！

加油！

跳

啾甘心A∫

意外來到地球森林的小啾，可以修理好他的飛行器嗎？請看續集。

浪漫 STORY 1

編繪──可樂王

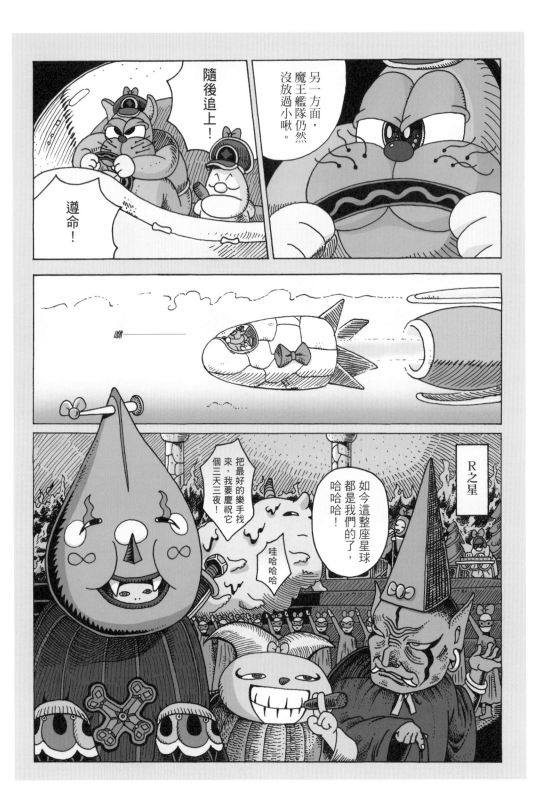

小啾的奇幻冒險 Chubi No.01 意外！

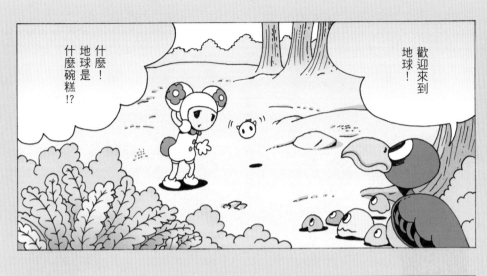

歡迎來到地球

什麼！地球是什麼碗糕!?

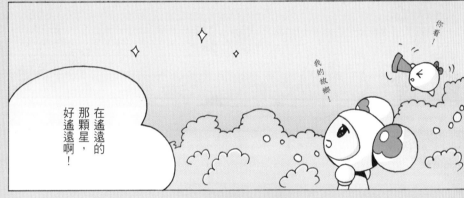

你看！

我的故鄉！

在遙遠的那顆星，好遙遠啊！

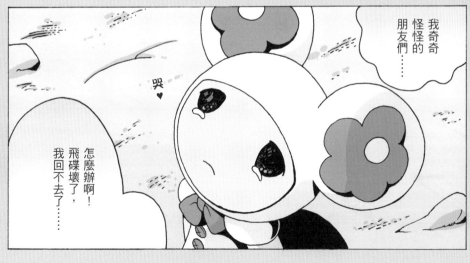

我奇奇怪怪的朋友們……

哭 ♥

怎麼辦啊！飛碟壞了，我回不去了……

Chubi Adventure Fantasy !!

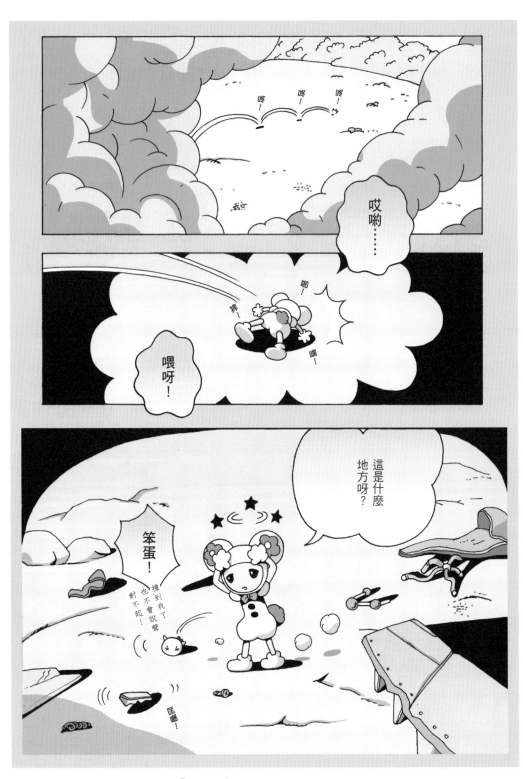

100% Happiness...... 百分百幸福原創起飛

小啾的奇幻冒險

Chubi No.01 意外！

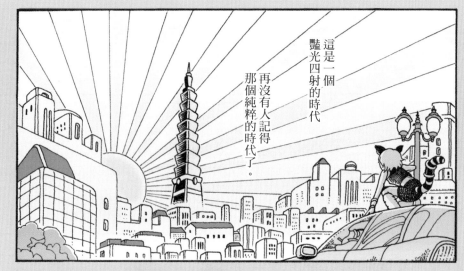

這是一個豔光四射的時代
再沒有人記得那個純粹的時代了。

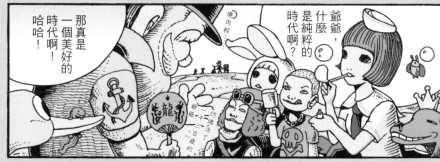

那真是一個美好的時代啊！哈哈！

爺爺，什麼是純粹的時代啊？

塊肉粽

仿佛活了二千三百歲的爺爺

在那個時代啊……

故事是這樣發生的…

轟轟！！

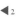

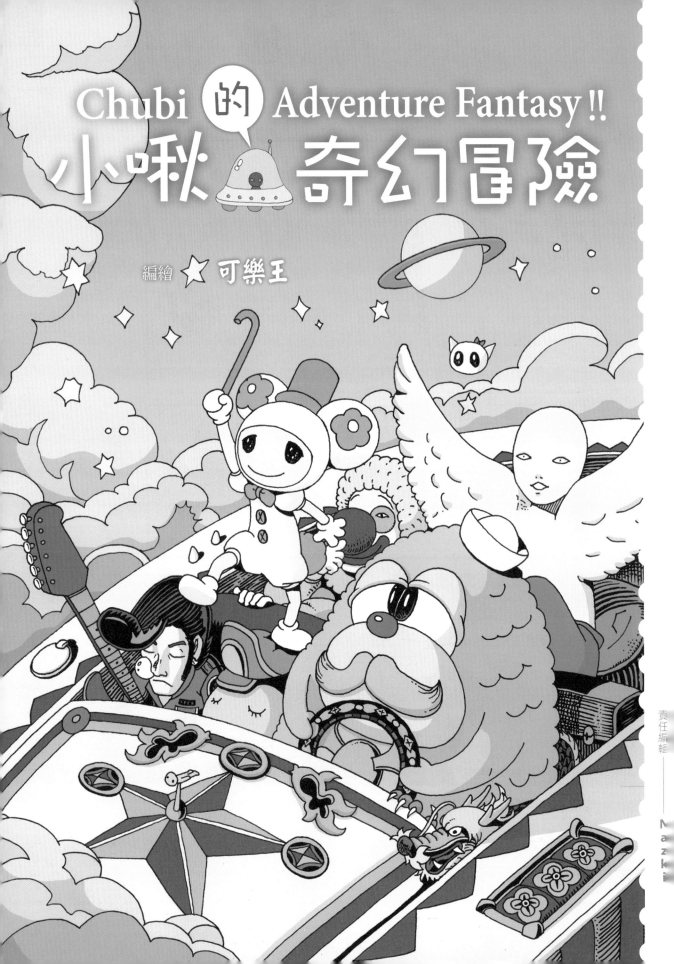